Stone-engraved Buddhas

石上般若

水坑印石佛相展

An Exhibition of Shuikeng Seal-stones with Buddhist Images

展覽時間　2008.07.11～2008.08.24

展覽地點　國立歷史博物館二樓精品長廊

鐘雄道兄雅屬

天遣瑰寶 壽山靈石

戊子端午 為宗珪題於閩都

天遣瑰寶 壽山靈石
方宗珪先生賀
壽山石文化研究泰斗

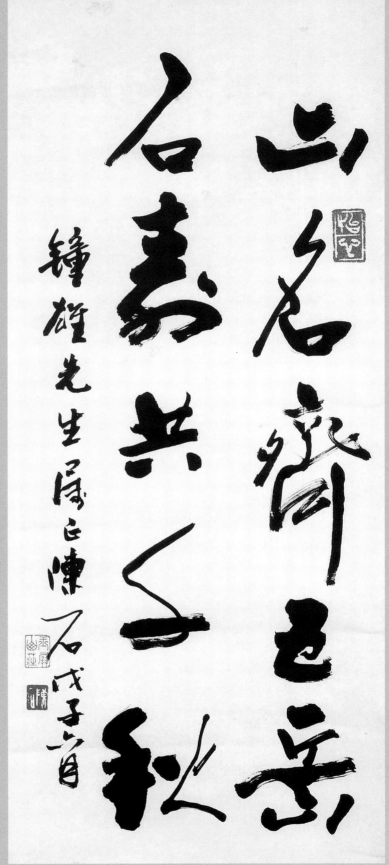

山名齊五岳　石壽共千秋
陳石先生賀
福建省壽山石藝術研究會會長

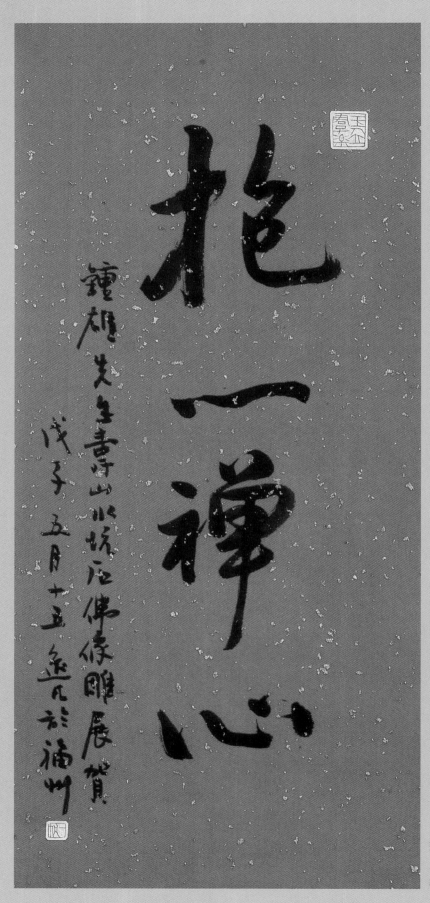

福州市石雕藝術廠廠長

抱一禪心
王一帆先生賀
福州市石雕藝術廠廠長

目次 CONTENTS

館序

　　「印，執政所持信也。」這是東漢許慎《說文解字》對印的解釋，意指執政者之印章。印章可說是我國特有的文化產物，主要是作為身份憑證及行使職權的工具，是官方與平民的重要信物。我國最早使用印章的年代可追溯至殷商時期，在歷經數千年的發展，印章從一開始的實用功能，逐漸演變成文人雅士收藏與欣賞的一種品項，印章已同時具備了實用與藝術欣賞的價值。

　　古代用以雕刻印章的材質種類眾多，如金、銀、銅、玉、牙骨等，直到元代的王冕用花乳石刻印之後才開啟了以石為印的風潮，並在明清時代盛行。由於石頭之材質質地溫潤、硬度適中，也因此讓文人們有更多的創作空間，除了促進篆刻藝術的興盛外，也推動印鈕雕刻藝術的發展。印鈕雕刻，源起於為了便於攜帶之實用目的而於印章上穿孔繫繩，後來印鈕雕刻漸漸演變成一種獨特的印石雕刻藝術。

　　石印被廣泛採用之後，各種名石便經常被當成治印的材料，目前印石界公認最佳石材為福州的壽山石。然而壽山石品類繁多，依據清代初期高兆所寫介紹壽山石的專著《觀石錄》及毛奇齡的《後觀石錄》，將壽山石明確的區分為田坑、水坑及山坑三大類。其中水坑的開採最早可追溯自明代，由於礦脈位於具有豐富地下水的出水口，因此必須於水下開採，開採難度高，產量極少。同時也因長期受到豐沛的地下水浸潤，使得石質光澤晶瑩，跟其他高山石相比，質地更為堅硬而純淨，透明度極強，因此經常有人用「百年珍稀水坑凍」來形容水坑石之珍貴難得。

　　本館此次特別與中華印石藝術收藏協會共同策劃展出，由該會提供以壽山石中的水坑為材、佛相造型為題的水坑印石佛相雕刻作品約百餘件，透過工藝創作者的精巧安排，並因材施藝，利用水坑石材本身具有的天然色澤，雕刻出與石材色澤相應的印石雕刻，呈現印鈕雕刻工藝之美。展出主題除佛教中常見之佛、菩薩、羅漢、天王、金剛護法等造型，更特別以《千手千眼觀世音大悲心陀羅尼》（大悲咒）為參考而刻成八十八尊佛像，內容豐富精彩。在此誠摯邀請大家一同來觀賞此展，領略佛相造型與水坑印石結合的藝術魅力。

國立歷史博物館 館長

黃永川 謹識

Preface

The *Shuowen Jiezi*, a dictionary compiled by Xu Shen during the Later Han Dynasty, defines seal as an object used for verification of authenticity in administration. The seal or chop was invented in China; used mainly to confirm identity or to facilitate the exercise of administrative authority, the seal has always been an important tool among government officials and ordinary citizens. The use of seals in China can be traced back to the Shang Dynasty. Over the millennia, seals gradually evolved from purely practical objects into works of art that were collected and admired by the literati; they came to possess both utilitarian and artistic value.

In ancient China, a wide range of different materials were used for seal-carving, including gold, silver, bronze, jade, and ivory. Stone did not become a popular material for seal-carving until the Yuan Dynasty, when Wang Mian created the first milk-stone seal; by the Ming and Qing dynasties, stone seals were in widespread use. Stone provides just the right degree of hardness and the right texture for carving seals; the adoption of stone as a material gave literati seal-carvers more scope to exercise their creativity. Besides the seal proper, the knobs or handles by which they were held also developed into works of art. Seal knobs evolved out of the earlier practice of drilling holes in seals so that cords could be threaded through them to make them easier to carry. Over time, seal knob carving developed into a unique and highly skilled art form.

As stone came into widespread use as a material for seal-carving, seal carvers began to experiment with a wide range of different stones. The stone type that is generally considered to be the finest stone material for seal-carving is the Shoushan Stone (agalmatolite) that is quarried near Fuzhou. Shoushan Stone can itself be sub-divided into a wide variety of different types. The *Guan Shi Lu*, a treatise on Shoushan Stone written by Gao Zhao in the early Qing Dynasty, and the *Hou Guan Shi Lu*, a continuation of Gao's work written by Mao Qiling, divide Shoushan Stone into three broad categories according to on whether it is extracted from the fields, from water sources, or from the hills. The extraction of Shoushan Stone from water sources can be traced back to the Ming Dynasty. As the strata lay under the outlets of aquifers, the stone had to be quarried out underwater; this was an extremely difficult task, and the amount of stone that could be extracted was limited. Having been in contact with the underground water from the aquifer for an extended period, Shoushan Stone from these sources had a lustrous sheen to it; this stone was harder, purer, and more translucent than stone quarried out of the mountainside, and the epithet "water-source stone to be treasured for a hundred years" came to be applied to it.

The present exhibition is a collaborative project between the National Museum of History and the Chinese Seal Stone Collectors Association, whose members have made available over 100 examples of water-source Shoushan Stone seals carved with Buddhist images. These seals display exquisite craftsmanship, in which the natural luster of the stone is exploited to maximum effect to create true masterpieces of the seal knob carver's art. Besides the Buddhas, bodhisattvas, arhats, heavenly kings and guardian warriors typical of Buddhist art, the seals on show in the exhibition also include a unique set of 88 Buddhas based on the *Great Compassion Mantra*; the different Buddhas are marvelously rendered, each with their own unique features. We would like to take this opportunity to thank you for visiting the exhibition, at which you can experience the striking artistic power of this combination of Buddhist art and water-source Shoushan Stone seal carving.

Director
National Museum of History

水出石潤　雲起氣清
－ 序水坑印石佛像展 －

　　佛雕藝術本是中國雕刻文化的一大支派，自晉隋時期隨佛教東傳中原，至唐宋元明迄今，因各時期文治武功的興衰而有不同造型及風貌。

　　由於信仰的關係，對於各種神像的膜拜，引發出的佛雕也有系列性的發展，不論是傳世或出土，從流傳到今的每件精品中，我們不難發現都有其共通點，仔細分析可由佈局設計、雕刻技法、文化內涵等方向，發掘其特色，渾厚古樸，精緻雋永，歷久而彌佳，為有緣識者讚嘆不已。如更進一步探討以雕品的用材質類及品相源流，更會有不同的展現特色，只是法海原本浩罕深藪，法相多樣普門示現，要把諸佛菩薩護法羅漢等，以石雕手法來表現外觀慈悲歡喜獲威攝剛猛或雍容莊嚴或法器繁複，本來就不是容易的事，而多年來以完整的規劃，自苦心蒐集壽山水坑石，鍥而不捨的追尋工藝大師，經歷相石、定樣、雕刻、打光等等多層工序及製程，才有今天我們在國立歷史博物館的完整展出，凡此種種均得感謝本會盧鐘雄前會長的全身投入及不悔付出，多年來抱持著堅貞不二的決心，海峽兩岸不止息的奔波，成就一個無論是宗教史上或藝術史上，均屬非凡的偉大工程。

　　人生最快意之事，莫若以文會友、以石聚友。我和鍾雄兄因共同的喜好及理念，長年來他一直都是我的良師益友，自從他不斷收藏佛門中極為珍貴的貝葉經以來，即有不斷的神奇妙事發生在他身上，而我也因此有幸分享一些他的法喜及幸運，使我和佛教的善緣從自幼時的庭訓進而將台南老家的慧光佛堂及歷時四十餘年的麻豆普門仁愛之家經營成真正教化地方的機構，而在他籌劃及進行此一系列佛雕期間，我也曾和他一齊去福州及其附近莆田、羅源等地和幾位工藝師共議細節，深知其中之艱難，而非言語文字可以形容。例如壽山石種類繁多而大材取自水坑本屬不易，近年來因多文化的需求造成石貴於金，而更有甚者，千金難買佳石，更是儲石藏石者一大罩門。如果不是鍾雄兄早年獨具慧眼早作準備，恐怕也是功虧一簣，而雕刻有異於篆刻者，其工藝更為複雜辛苦，而又難得將極其細膩的作品完整不缺的運轉回台，更是一大考驗主事人的毅力，我們今日得欣賞這些精品真是三生有幸，必是多具福報的人，一方面感謝盧鍾雄先生，也要感謝國立歷史博物館的編輯專家，才有如此精美的印冊，以紀其實、以顯其美、以彰其盛、以揚其教，相信此一鉅作不僅可供宗教界人士參考，也可作親石愛石的同好們珍藏。走筆至此，腦海中不斷浮現著每一尊我佛慈悲的雕像，吟哦出一句「水出石潤，雲起氣清」是為序。

中華印石藝術收藏協會 理事長

李牡源

Lustrous Stones from the Out-flowing Water; the Lifting of the Clouds Leaves the Air Clean and Fresh

Preface for the Exhibition of Shuikeng Seal-stones with Buddhist Images

Buddhist art constitutes one of the most important strands in the Chinese carving and statuary tradition. Beginning in the Jin and Sui dynasties, when Buddhism first began to spread from the west into the North China Plain, through the Tang, Song, Yuan and Ming dynasties right through to the present day, different styles of Buddhist carving have emerged, thrived and then been replaced by something new, time and time again.

Buddhist art, which has its origins in mankind's deep-seated religious needs, has followed its own particular course of development. All of the pieces that are still extant – regardless of whether they have been handed down through the generations, or uncovered by archeologists – share certain features in common. The special characteristics of Buddhist carvings and statuary can be approached in terms of the physical form, the carving techniques used, or the cultural significance of the work. Whether solid and plain, or refined and exquisitely detailed, time adds luster to their aesthetic appeal; for those capable of appreciating it, all of them can provoke wonder and awe. More in-depth study of the materials used, and the sources of those materials, reveals an even more complex and fascinating picture. The Buddhist faith is an ancient one, and over time it has given birth to numerous branches and sects. To portray in stone the appearance of every single boddhisatva and arhat – whether merciful and compassionate, or fierce and awe-inspiring – along with all their different accoutrements would be no easy task. The collection of Shoushan Stone Buddhist statuary and carvings that is being exhibited at the National Museum of History is the fruit of years of painstaking planning and preparation; the carvings themselves are the product of an immensely complex, multi-stage process that involved finding a suitable source of stone, seeking out first-rate craftsmen, comparing and choosing the material to be used, creating a model to work from, carving, and polishing. Special thanks are due to the previous Chairman of the Association, Mr. Lu Chung-Shong, for his unstinting commitment to the creation and preservation of these works of art. Over the years, Mr. Lu's dedication never wavered; his tireless efforts (both in Taiwan and in mainland China) have created a collection that is of immense importance from the point of view of both the history of religion and art history.

The friendships that spring from a common interest in literature or art are one of the most pleasant aspects of human existence. Our common passion for Buddhist art has made Mr. Lu a valued teacher and friend to me for many years. Ever since Mr. Lu began collecting palm leaf sutras – which are accorded great reverence by followers of Buddhism – he has experienced a series of amazing events. I myself have had the good fortune to share in some of the blessings that have been bestowed as a result of his devotion, which strengthened the Buddhist faith in which I had been brought up as a child, and encouraged me to dedicate myself to turning the Hui Kuang Temple in my home town of Tainan and the Pu Men Care Home in Matou (which has been in existence for over 40 years) into powerful forces in their respective local communities. During the period in which Mr. Lu was organizing the carving of this series of Buddhist statues, I accompanied him to Fuzhou and to the neighboring towns of Putian and Luoyuan to discuss the details of the project with local craftsmen. This experience gave me some idea of the immense difficulties that Mr. Lu has had to overcome to make this vision a reality, and of the effort that he has expended. Shoushan Stone comes in a bewildering variety of forms, and in many cases the stone has to be quarried out from underwater, which is a very difficult task. Rising demand in recent years has made Shoushan Stone horrendously expensive, creating serious problems for collectors. If Mr. Lu had not begun the preparations for the project at any early date, it is likely that his efforts would all have gone for nothing. The carving of stone statues is an even more complex and demanding process than seal-carving. Shipping the finished carvings back to Taiwan without them being damaged in the process was an even bigger challenge. The fact that we are able to admire the completed carvings here in Taiwan today is cause for celebration; truly, we should consider ourselves to have been blessed. Besides taking this opportunity to thank Mr. Lu for his immense contribution to the project, I would also like to thank the experts at the National Museum of History for compiling this beautiful catalog to accompany the exhibition. Besides serving as a record of the exhibition, the catalog will also help to display the beauty of the statues, and to spread the religious message they embody. I am confident that both the exhibition and the catalog will be of great interest not only to religious people, but also to all lovers of stone and stone carving. As I write this, the merciful, compassionate visages of the Buddhas, boddhisatvas and arhats portrayed in the statues are constantly appearing in my mind, intoning the words: "Lustrous stones from the out-flowing water; the lifting of the clouds leaves the air clean and fresh".

Li Chuang-Yuan,
Chairman
Chinese Seal Stone Collectors Association

略記「石上般若—水坑石雕佛相展」的因緣

蔡明讚
中華民國書法教育學會前理事長

　　在我國諸多工藝項類中，印石雕刻頗具獨特性，印石顧名思義是指用作印章的石頭，古代的玉、石與銅、牙、角、陶、木、竹……等都可用作刻治印章的材料，在篆刻成爲文人藝術創作項目之前，以銅、玉爲主的治印等同一種工匠的技藝。元末畫家王冕取花乳石治印後，印章刻製逐漸採用硬度適合著刀的石材，但在明代中晚期文人涉入篆刻前，印章的製作大抵是由書畫家文人書寫印文再交匠人鐫刻，這種形式長期沿續，直到明末篆刻家出現，書畫場合的用印便轉到了專精此道的印人手中。歷來伴隨印章的還有印鈕雕刻，無論玉石印或銅印，爲執持方便及裝飾美觀，常飾以各種形式的印鈕，明清以來採用質地適刀的壽山、青田、昌化……石，很自然在印鈕雕刻上有一番發展，並且隨著質優色美石材的大量挖探，各產印石區（壽山、青田、昌化、巴林……）進而發展出雕刻「擺件」的精湛工藝，玉石雕刻自古即已爲工藝美術中重要的項類，明清雕件更普遍在精雕細琢中含帶文人品味，而由於印石較美玉質地鬆軟，色澤又更加豐富，故所創作的擺件不但進一步展現雕刻技藝的精湛，色彩的斑斕璀璨真可謂妙奪造化，很快成爲賞藏界目眩神馳，一片珠光寶氣的新寵。

　　四大名石產地的印石除了供應大量篆刻用的印材，也發展出了雕刻純觀賞擺件的流派特色，歸納之包括了圓雕、薄意、印鈕雕、高浮雕、鏤空雕等五種技藝，而就其形制、功能、雕工而言則可概分爲印鈕和擺件兩大類。擺件是純粹以雕技爲欣賞，如同玉雕，人物、鳥獸、山水、花鳥……，依石色而造形，往往刻得精細傳神達到栩栩如生的境地，特別是現代的刻工可以利用機器來加強其細膩與精巧的程度。至於印鈕雕則兼具了實用和賞翫的功能，由於印鈕與篆刻是一體的，印章一面作爲篆刻家創作的載體，一方面使用於文人書畫家的日常書畫作品上，於是形成了一種傾向文人品味的內涵，也就是說，印鈕雕刻不僅要呈現雕刻方面的技藝，也要讓印鈕上的雕刻花樣充分表現文人風的氣質，因此擺件多半以華麗巧緻爲尚，而成爲一種以技藝爲主的工藝品相，印鈕雕刻則自成體系並以韻味內涵取勝。

　　其實印鈕雕刻是伴隨璽印出現的，銅、玉印上面的「鈕」從秦漢到元明已通行久遠，但因玉、銅硬度高，非琢即鑄，實用功能大於工藝賞玩，石印鈕則拜硬度低堪於著力之利，從明代開始便躍爲一種獨特的工藝，如近年出土的明人李贄（卓吾）的印章爲一獸鈕壽山老嶺石，刀法渾厚古樸。如果遠溯較早的壽山石雕刻，則從福州南朝墓中出土的老嶺石臥豬俑，宋代墓出土的老嶺石人物俑可知壽山石雕的歷史相當久，只是還沒有大量製作成可供使用的印鈕或純粹賞玩的擺件。清朝則進入了壽山石雕的鼎盛時期，康熙年間福州巨匠楊玉璇、周尚均，這兩人生長在石雕工藝發達的漳浦地區，早已熟練大石雕的技藝，將之縮尺成寸，很快便把質地適刀的壽山石雕帶進了一個嶄新的天地，他們除了爲印材飾以獸鈕、博古、薄意、人物、花果……，也雕刻了許多道釋人物的圓雕擺件。楊、周以後福州壽山石雕名家輩出，並衍出了西門派、東門派兩大風格流派特徵，使得壽山石雕在創作表現上由工藝製作而逐漸提升到含帶風格思想與流派傳承的美學內涵。

　　由於印章與文人關係密切，清康熙年間便有文人如毛奇齡等關注壽山石，三百年來以詩文歌詠贊頌者不計其數。清末民國間戰亂頻仍，藝術市場雖較爲低靡，但詩文書畫、工藝美術的傳布並未停息，壽山石的採掘，雕刻也在默默中進行，歷經動亂、文革到八〇年代改革開放，一則因內部相

關從業人員的拼經濟，二則因外部（日、台、港、澳）資金的流入，尤其台灣經濟起飛帶動收藏風氣，促使壽山石開採、雕刻、銷行達到了空前的盛況，石農、石商、刻匠、工藝師、藏家……共同構成了壽山石業龐大的人力隊伍，當今福州地區從事雕刻者達數千人，以石爲業者不下五萬之眾，由於市場活絡，大量採石、眾多人才投入雕刻，使壽山石工藝進入了百花齊放的境地，隨著數十種彩色圖錄、專著的出版，壽山石的鑑賞很快形成一個領域，這其間包括了石種、坑洞、石質、雕工、鈕藝……，雖然不複雜，但伴隨市場風氣，涉入其中也夠扣人心弦了，因爲產於福州的壽山石其石種超過百種，大要分爲山坑、田坑、水坑三大類，山坑即所謂高山石，田坑單指田黃，水坑則較爲廣泛，不惟產於坑頭者，凡石質有透明現象者皆可屬之。要能辨別石材之名種、質地之優下，非經長期觀察與一定數量的收集研究難以致之，且無論圓雕、薄意、印鈕、浮雕、鏤空之技藝也有高低，不明其差異也無法賞出精粗。圓雕即立體造形；薄意是針對珍貴石材，在石面以線作畫以免浪費材料；印鈕即石章之鈕頭，有自然台與平台二種；浮雕類似薄意，但爲凸顯石色故而雕鏤較深以見層次；鏤空雕主要在表現所刻造形的內外區分。這五種雕刻技術的運用，最重要的工作是「相石」，也就是因石而雕，一個石胚如果質地、色澤純淨則適合作印章，那麼可製印鈕，甚至平頭平尾不假雕飾亦可，如果色澤兼雜或有裂隙則加以薄意或浮雕，而若是色彩斑斕，不妨設計爲圓雕、鏤空雕、高浮雕等。近二十餘年來擅長雕石技藝者大都瞭解因石而雕的道理，然而也有一些只顧市場、迎合客戶不惜犧牲石材的作法，不少佳石美材未能作最好的運用，粗劣的或過於繁複的刻工往往令人扼腕。

　　台灣的賞石文化興起於八○年代，主要是經濟發展造就一些收藏家，從六、七○年代書畫篆刻研習風氣的蓬勃開始，一些五○年代末渡台人士攜來的家藏和陸續流自香港、海外的珍品，在八○年代私人美術館或古董肆的展示中現身。印石中較高檔的田黃、舊芙蓉、雞血石等刊載於圖籍，使愛好者逐漸提高賞鑑的眼力，例如「鴻禧美術館」收藏的田黃精品達數十方，芙蓉石則更夥，曾出版精美圖錄。九○年代以後大量新採壽山、青田、昌化、巴林……湧入寶島，福州石商毫不諱言，所有最好的壽山石都在台灣，壽山石等大量進入台灣代表著三個意涵，一是台灣篆刻藝術發展，二

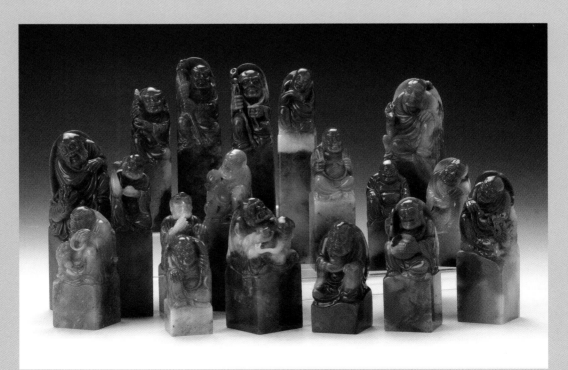

十八羅漢

是收藏賞玩界對壽山石的青睞，三是印石市場供需活絡。在印石文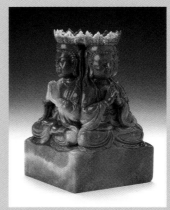
化圈中，曾發起籌組「中華印石藝術收藏協會」並連任兩屆理事長
的盧鐘雄是個大家耳熟能詳的印石藏家與推廣者，先後在文化總會
藝廊、國立歷史博物館、觀想藝術中心等舉辦印石展覽，對於印石
收藏鑑賞風氣發揮了一些作用。他除了收集新舊印石，也大量購買
石材，委諸台灣首屈一指的印鈕雕師廖德良（一刀）雕鈕，一刀的
鈕藝聞名中外，那些壽山佳材經過他的巧手創作，莫不成為高檔的
精品，透過盧鐘雄策畫的展覽及專輯出版，一刀鈕藝的風華已成為
賞藏界愛不釋手的把玩藏品。

毗盧遮那四面佛

　　此外他對印面篆刻也深有興趣，又促成了篆刻家薛志揚等創作
了崔子玉座右銘、東坡赤壁懷古、般若波羅蜜多心經、大悲咒、蘇
軾前後赤壁賦等「套章」的完成，在盧鐘雄收藏賞玩方式的影響
下，印石收藏還發展出了印石、藝、篆刻三位一體的趨勢。最近幾年他把印石收藏轉向到水坑石，
但他並非收藏水坑石的雕件或印鈕，而是收集大量水坑石材，有計畫地委請善於佛像雕刻的福州藝
師石煌進行創作，前提是將佛像圓雕立於印台上，即結合圓雕與鈕雕的技巧。釋道人物立於印台之
上，類於印鈕雕中的人物雕。在印鈕雕人物或單純的圓雕人物在清初楊玉璇、周尚均時已有很精湛
的創作，觀音、羅漢、彌勒、佛陀……等，雕得極富人性化，大抵體積並不大，多是案頭陳列，其
作用有點類似小件的鎏金銅佛。

　　說到佛像雕刻，中國古代因佛教盛行，寺廟、佛窟、佛龕乃至尋常百姓宅第佛堂，在在需要佛
像的擺設，石雕、木雕、金銅冶製、泥塑加彩……，大大小小品類奇多，千餘年相沿，諸佛的相貌
姿態、衣褶式樣、法器執持……，依大小乘、顯密、地域風俗……各有不同的形制，佛教雖屬外來
文化，但在中國卻廣泛流傳，上自帝王士大夫，下至市井百姓，無論知識份子、文盲白丁普遍受到
影響而進一步成為信仰，乃至主宰日常為人處事、應對思維，士大夫的參禪禮佛偏向精神哲思上的
修持，普羅大眾則膜拜迷信、有所乞求。士大夫善於探理，所以閱讀佛典為多，普羅大眾則不免偶
像崇拜，然供佛則是不分階層，於是小則雕刻佛像、設置佛龕，大則開鑿石窟、闢建寺廟，使得數
量龐大的各式造形佛像存留人間。一些高古的石刻、木雕、精細的鎏金銅佛像進入了拍賣市場，與
其他古文物藝術品成為藏家競標的項目之一，此際佛像雕刻的工藝美術價值提升了，實用意義則相
對地削弱。

　　盧鐘雄近三、四年來自己找壽山石，設想一些既有的造形參考式樣，委請技藝精深的雕師進行
大批佛相創作，以營造自己的收藏特色，他收集一些金銅佛展覽、拍賣會圖錄，挑選法相莊嚴、雕
工具特色的圖樣，交給出身福建莆田的雕刻家石煌（本名林炳洪），一九六三年出生的石煌，十幾歲
就開始學藝，隨民間工藝美術大家林德峰先生學習壽山石雕刻，後進福建省工藝美術學院深造，擅
長人物圓雕和印鈕藝術創作，曾獲多項壽山石雕競賽大獎，現為福建省工藝美術師一級名藝人。石
煌成長於中國佛像雕刻重鎮福建莆田，該地主要生產木雕及石刻佛像，故相當程度耳濡目染於兩種
雕技，移居福州從事壽山石雕刻，主要以印鈕及擺件等較小型體積作品為主，因為壽山石材精美難
得，且雕件、印鈕的功能在於把玩，不像木雕、石刻佛相是置於膜拜的場合故須有一定的體積。

　　壽山石雕自來即有各種佛、道人物造形的擺件，大多數因賦予人性化而栩栩如生，不過民間佛
像雕刻的歷史更久，形制更複雜，雕刻工藝也更精細工巧。石煌近三、四年來接下盧鐘雄委託雕刻
了數百尊佛道神像，這些圖譜主要來自鎏金銅佛系統，有唐密、大小乘、印度等不同風格的佛相，
還有一部分道教諸神，與壽山圓雕既有風格不同的是，石煌一面要發揮圓雕的特色，還要將佛相安
置在印石上（以方正為多，長方、橢圓較少），而且鎏金銅佛造作精細複雜，比例不能含糊，另一方
面盧鐘雄希望所有佛相的面部都必須是紅色（取民俗「紅（鴻）運當頭」之意），這又有賴老練的相

石功夫了。在所雕的作品中，如大悲咒八十八尊佛是根據民間流傳的圖樣並略作局部的修改，因壽山石易碎斷，鏤空雕刻部位必須顧及這個問題，要而言之，這一批以大悲咒為主軸總數逾二百尊的水坑石雕佛相，凸顯的特色有以下諸端：首先就石材而言，水坑石是壽山三寶之一（另二者為田黃、芙蓉石），它產於壽山坑頭，有掘性獨石和礦脈石兩種，由於浸潤水中千百萬年，多半帶有「透」的現象，色澤有紅、黃、灰、黑、白……等，大約十五、六年前石農在挖掘高山雞母窩洞時，從下方二、三百公尺深處採得，石色純淨者有之，斑斕多彩者有之，材大者達百餘公斤，小者只有數兩，在此之前，見於印石市場者較零星，大量採出時，盧鐘雄先後得千餘方，當計畫刻大悲咒八十八尊佛時，檢視帶有紅色相足以承當面部及肌膚部分者只有六十餘方，正感躊躇之際，友人聞訊願將所藏三十餘方割愛，於是雕刻大悲咒佛的願望始得以落實。

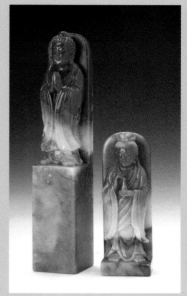

大悲咒八十八佛相系列之六十五、六十六

　　其次就雕工而言，工藝名師石煌結合圓雕、印鈕、佛像雕刻於一體，一面要顧及佛相面部紅色的一致性，以及衣褶紋理、法器執持與石色石紋的配合，更重要的是在精雕細琢之間還須能醞釀出一種文人的氣質，事實上佛像雕刻很容易流於匠氣，因為大多數造形陳陳相因，萬變不離其宗，好在盧鐘雄所提供的都是平面的圖片，化為立體時就有充分的表現空間，尤其水坑石多數色彩間雜，豐富性遠高於石雕與木雕，因此可以說這一批水坑石雕佛相是前無古人的妙作。再者，人物圓雕因無印台的限制，坐立臥和相關飾物得以充分伸展，有了印台的規範只有向上發揮了，此時比例與穩定度就極重要，石煌的作品中，佛頭多者達十餘面，法器安置必須成為一種呼應，因為有印鈕的意象，雕鏤不能過甚，處處考驗創作者在工藝美學上的素養。當然對於一個有經驗的雕師來說，花更多時間於一件有創造性風格的作品，也是從藝的理想所在，二十多年來，福州地區的壽山石雕工藝在市場機能的刺激帶動下，造就了數十百位名利兼收的藝人匠師。在百花齊放的氛圍中涉入其間者，莫不挖空心思於樹立自己優於同儕的特色，然而何以多數作品仍停留在匠的層次？就以印鈕雕刻為例，楊璇、周彬作品妙在帶有文人味的內涵，東、西門二派則以技巧稱善，後進者繼古開新，多半缺少前輩的氣質，於是乎技有之，巧也不乏，新意創意都足，卻仍只是工藝。台灣的一刀、福州的石煌之所以較普通雕匠有一個以全心力投入的機緣，並攀向藝術的境界，其關鍵點之一可能是在於藏家大量的委託創作，無疑的盧鐘雄就扮演這樣的角色。

力與美的結合：當莆田工藝走入掘性坑頭

崔仁慧

　　當石刻來到了古埃及，留下了二十公尺高的「人面獅身像」。來到了義大利，就成了米開朗基羅聞名遐邇的大衛雕像。來到印度孟買，留下了三面濕婆神像。來到了四川峨眉，留下了嘆爲觀止的樂山彌勒大佛。在重慶，留下了供人憑弔的大足石刻及摩崖造像。走入了甘肅，留下敦煌的千佛洞和莫高窟。來到了山西大同，留下了雲崗石窟。進入河南洛陽，留下了龍門石窟。來到了福建泉州，留下了道教最大的造像「老君岩」。

　　這幾年，我們在國立歷史博物館見證了芙蓉時遇到了薛志揚，成就了尊貴神聖的大悲咒，遇到了廖德良成就了嘆爲觀止的荷花印鈕，那麼坑頭石遇到了莆田林炳洪，於是乎便成就了兩百多尊佛菩薩的莊嚴國度。

　　林炳洪先生，號石煌，福建莆田市人，成長於中國最大的佛像雕刻重鎮，使他自幼即醉心工藝美術，並師事民間工藝美術大師林德峰學習壽山石雕刻，進而前往福建省工藝美術學院深造，在人物圓雕與印鈕藝術盡得風流。值壯盛之年，即以創作作品〈唐代觀音〉與〈五子彌勒〉分別獲得第十一屆及十二屆福州市工藝美術如意獎一等獎與二等獎，另以〈飛天仕女〉，獲得「中國國石候選精品展」精品獎，足見莆田佛像雕刻藝術，在中國擁有舉足輕重的地位，而炳洪先生也因此躋身於福建省工藝美術師一級名氣的人物之林。

　　如前所言，成就林炳洪先生的便是福州的壽山石，壽山石之所以名貴，溯自一九九九年，歷時五年的國石評選，拉開了序幕。當時在浙江昌化雞血石、福州的壽山石、浙江青田石、新疆和闐玉、遼寧岫岩玉、河南獨山玉等六個石種激烈角逐下，各種候選石種莫不提供數百件絕世精品送審，主辦單位邀集專家對石品（品種）、石質（質地）、石色（色彩）、工藝（雕工）進行嚴格的評價，而歷經五年的捉對廝殺，壽山石最終以絕對優勢力壓群芳脫穎而出，榮獲「國石」稱號。

　　究竟是怎樣的標準可以讓福州壽山石搶得風采？我們可以從2001年10月17日在北京召開的中國寶協第三次「國石研討會」制訂「國石」評定的基本原則透出端倪。該次大會明訂：(1) 質地細膩、溫潤，資源儲量豐富；(2) 開發利用歷史悠久，文化底蘊豐厚；(3) 加工性能好，經濟效益顯著；(4) 社會認知度高，海內外享譽恆久。爾後，專家們在詳細研究各「候選國石」單位提供的資料基礎上，與會專家大多數認爲，福建壽山石天資瑰麗、色彩迷人，在石質、文化內涵、經濟價值等方面都超過其他石種。壽山石排列「候選國石」石類第一名。

　　壽山石（Agalmatolite）是我國的瑰寶，發源於福建省福州市北約40公里的壽山鄉（原屬閩侯縣管轄）而得名，礦區所在地的壽山一帶，海拔高度約1000米，壽山、九峰、芙蓉三山鼎足虎踞其間，群山環抱，風景秀麗。歷來開採所得，質純者色白，微含其他成分者五彩，於是關於壽山石的生成，民間流傳著許多美麗的傳說。有的說是當年女媧補天路過壽山之際，爲這裡的青山秀水、綺麗景色所陶醉，遂翩然起舞，將五色彩石散落在這裡的山坡、溪畔和田野裡，化成了這光彩奪目的寶石；有的說是遠古一隻鳳凰神鳥的彩蛋汁液，滲入壽

壽山原石

山附近的地下變成了壽山石，等等諸說，不一而足。

　　然而，傳說畢竟是傳說。根據地質學家研究，壽山石屬火山熱液交代（充填）型葉臘石礦床，距今1.4億萬年的侏羅紀，由於劇烈的地殼變化，火山噴發，形成火山岩（火山碎屑岩），在火山噴發的過程中大量的酸性氣、熱液活動，分解了周圍火山岩中的長石類礦物，將K、Na、Ca、Mg和Fe等雜質淋失，而留下較穩定的Al、Si等元素，在一定的物理條件下，這些Al、Si元素有的直接重新結晶成礦，或以溶膠體的狀態由岩石中融脫出來，再沿著周圍岩石的裂隙沉澱晶化而成礦，礦石的礦物成份以葉臘石為主，其次為石英，水鋁石和高嶺石，少量黃鐵礦。簡而言之壽山石就是火山岩活動的結果。

　　壽山石的品目極多，有的以產地名，有的以坑洞名，也有的按石質色相為名，或根據形成原因為名、產出狀況為名、歷史傳統而取名。按傳統習慣，一般將壽山石分為田坑石、水坑石、山坑石三大類66個亞類121種。

　　離壽山村東南面約二公里有座山峰名「坑頭占」，山麓之上為壽山溪的發源地，此處有一礦脈，呈東西走向，由於礦脈陡斜，礦層稀薄，沿脈開鑿，坑洞深邃，底層是匯集山腹豐富地下水的出水口。周邊臘由於長期飽受含帶「有機酸硫磺酸」的水質滋潤酸化，石性格外顯得凝結溫潤，有坑頭、水晶等礦洞。凡坑頭各洞出產礦石，統稱「水坑石」（Water-pit stone），知名印石專家方宗珪先生在《壽山石全書》便是抱持這樣的見解。

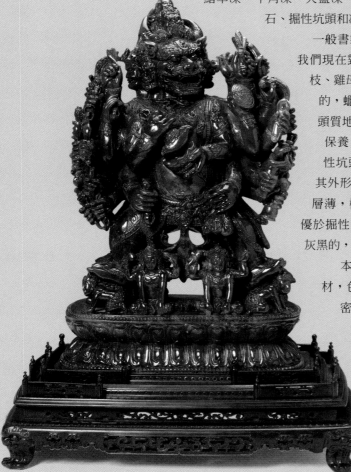

大德威金剛像

　　水坑石的品種命名，主要以色象形似而分定，計有：水晶凍、魚腦凍、黃凍、鱔草凍、牛角凍、天藍凍、桃花凍、瑪瑙凍、環凍等晶、凍。此外還有坑頭石、掘性坑頭和凍油石等品種。

　　一般書籍描述坑頭石半透明，肌理含有紅筋及棉花紋。以我們現在對當地周邊地形的理解，由高而下依序是高山、荔枝、雞母窩、坑頭，最下方才是田黃，荔枝是屬於山坑一系的，蠟質似有未足，觸感並不及芙蓉來得凝膩，反而是坑頭質地較為堅實硬結，不必像荔枝要以白茶油或嬰兒油來保養。而且許多田石，都不乏是從坑頭占滾入田坑的掘性坑頭所形成。所謂掘性皆為塊狀獨石，掘性坑頭常見其外形稜角畢露，無皮，無紋或帶棉花團痔紋，外表酸化層薄，極似掘性高山，不過質地比掘篋性高山略脆，亮度優於掘性高山。其中石色淺黃的，比掘性高山石通透；色帶灰黑的，質渾而硬。

　　本次展出的石種為掘性坑頭，網羅兩百多方大小石材，色調均以絳紅為頂，題材囊括了藏傳、大小乘、唐密、道教、東瀛等不同風格的佛像雕刻，尤其透過石煌先生的高超工藝，將明代鎏金佛像維妙維肖地以原時翻刻在壽山石上，座像莊嚴而慈悲，足以洗滌塵勞，法喜油然而生。展品中以五件最為壯觀：仿明永樂大威德金剛像、仿明勝樂輪金剛座像、阿彌陀佛、藥師佛，以及重量超過一百公斤的不動明王，展現慈悲堅固，無可撼動，智慧光明，駕馭一切的境界。此外還有難得一見的〈大悲咒〉八十四尊佛洪名造像，均為上

乘之作。蒞臨展場，彷彿置身佛恩加被的護佑之中，為本展帶來藝術以外不可小覷的安定與感悟。

　　對「水坑石」情有獨鍾的盧鐘雄先生，收藏不餘於力，成果豐碩。而他對賞石也有特殊的理想，常說「一般礦石精純極品，只佔其中一小部分。真正愛石者不要只著重利益價值而跟著起鬨追逐，而忽略其他層面，只要石性好都應儘可能收集以免糟蹋。而把它當作文物保存，以供後人研究欣賞。」可見其愛石、惜石情懷之深厚，是多麼值得欽佩與喝采。內行的人賞石，一定要從石材的質地來瞭解，印石藝術才能生生不息，發揚光大。

　　走筆至此，回顧從福州出土的南朝陪葬品「壽山石豬」文物迄今，至少已經有1500年歷史了；但能夠普遍以壽山石文化來看待壽山石雕，則是近20年來的事。然而壽山石文化早已透過一種晶瑩、彩麗、高潔、靈通的核心，向各個領域敷衍聯繫，展現極為深廣的結合與昇華，使彼此在錦上添花之餘，相得益彰。具體而言，如壽山石與書畫、篆刻結緣而有印章學、篆刻學；壽山石與地質、物理、化學結合而出現田黃學；與文學結合而產生壽山石文學、壽山石詩詞和音樂，等等。換而言之，傳統文化中的釋、道、儒以及民俗對壽山石文化的影響，皆可以包含其中。因此，圍繞著壽山石而發展的特殊文化是一種歷史悠久、內容廣泛的壽山石文化，它經歷了萌芽、成長、成熟的漫長歷史過程，而今已蔚為一種五彩繽紛、艷麗奪目、騰聲海內外的中華文明。

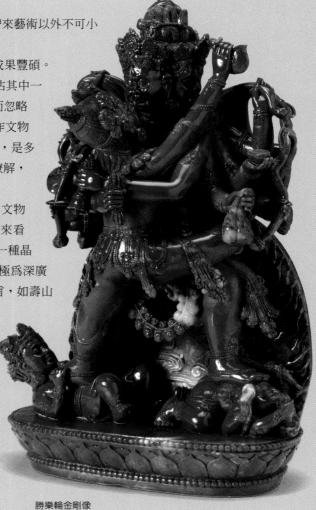

勝樂輪金剛像

盧鐘雄藏水坑印石佛像藝術

陳清香
文化大學史學及藝術研究所教授

前言

　　國立歷史博物館與中華印石藝術收藏協會共同策劃的「石上般若－水坑印石佛相展」，即將於民國九十七年七月十一日登場，本人有幸先睹爲快，並應主辦單位之邀撰文。由於壽山石材中的水坑石，石質溫潤透明，顏色典雅自然，作爲印材，已成爲文人的雅玩珍藏。而再在石上刻上佛教法界中的各式法像，使每一堅硬塊狀的頑石，頓時成了妙相莊嚴、手印轉法的慈悲導師。然而法相不同，姿態變化，所象徵的法門也自有差別。以下先自歷史性分析之：

工藝性佛教造像的登場

　　在佛教藝術流傳亞洲的洪流中，早期印亞、中亞是以石窟藝術爲代表，入華後自四世紀起，高大宏偉的佛教造像氣勢磅礴地聳立在山間，由北朝到盛唐時代的華北地方，創造了恢弘博大的造像藝術，更影響及於新羅與日本，佛教造像儼然成爲亞洲藝術的主流。到了宋元時代，北方雖然不再流行開鑿巨大的石窟，但是木造的佛寺殿堂內，仍舊豎立起一尊尊木造或泥塑的佛菩薩法像，供人膜拜。在南方，江南與西蜀卻延續中原開鑿石窟的慣例。因此，宋元時代的佛教藝術，是以摩崖石窟與木造佛寺造像，共同營建其輝煌的成果。至於明清以下，大型的佛教造像，幾乎都集中於佛寺殿堂內，只是題材風格有所改變了吧。

　　由於佛教已成爲中原民眾上下共同的信仰，上至帝王、將相，下至販夫走卒，莫不以雕造佛像爲功德事。因此，除了帝王權貴營造規模宏大的石窟佛寺外，小民百姓則多作小型的工藝造像。早期自南北朝至隋唐之際，佛教造像因素材與製作手法的不同，而出現了六大表現形式，即石雕、木刻、泥塑、銅鑄、夾苧、鎚鍱等，發揮了高度工藝美術的技巧。

　　而至宋元明以下，官方統治者雖不再雕造大型的石佛，但是民間工藝美術之中，每每出現了佛菩薩的莊嚴法相，例如小型的陶瓷器表面的圖案設計，出現了以佛教故事爲題材的圖像，小型的泥塑木雕，製作精巧，也出現了莊嚴的法像。這些器物，或供於小民百姓家中的正廳，或發願雕造供於大廟，少數甚至成爲賞玩之器。

　　宋元以下，陶瓷器興盛，大量外銷，在著名的窯址中，均有燒出佛菩薩的身影，例如景德鎮名品青白釉水月觀音像，作工精細，法相端莊。明代福建德化窯瓷器被外國人爭相收藏，名之爲「中國白」（China White），那便是以燒製觀音菩薩像、羅漢像、達摩像爲名，直到當代依舊盛行不衰。

　　除了陶瓷工藝之外，木雕、竹刻的工藝品中，如筆筒、茶具、文房具上面的花紋，經常可以看到佛菩薩像，或者是羅漢像、佛教故事的圖像，可知，佛教題材已是庶民文化的一部分，隨處可見。

　　進入二十世紀晚期，台灣佛教興盛，佛教藝術的創作更加普及，除了正統的繪畫與雕塑之外，更表現於各式的民藝品，例如牙雕、米雕、金雕、銅雕等等，小小的方寸空間卻刻滿了《大悲咒》、《心經》的經文，甚至更長的經文，如《普門品》、《金剛經》等，號稱「巧雕」，時時陳列於國家級的博物館中，享譽國際。

自宋元代文人畫興起後，畫中的落款文字之下，每每蓋上畫家個人的篆刻圖章，印章的使用風氣便日漸普及。文人追求詩書畫三絕，文人作畫講求繪畫的筆法、畫中的寓意，題款的文字意境，落款的筆名及用印更是考究。作繪水墨畫，若不落款、不用印，便被視為不完整。用印者的習慣，每隔一段時期，隨著作者的心境，便刻畫出不同字體的圖章。圖章的種類，除了作畫落款之用以外，尚有不少的名句閒章，或自我砥礪，或表心靈的淨境。因此元明以下，每位文人畫家莫不典藏數顆，甚至是數十顆的自用圖章。

在早期，圖章考究的是刻印的篆體，其次講求字義，以典雅的用辭、文學的典故，用以彰顯篆刻者的學養。至於以經典法句為篆刻用字的出處，則更表達了作者的智慧與願心。文人畫家既然藏有數十顆甚至數百顆印石，印章成了自家的珍藏賞玩品。因此，印章不只是著眼於篆刻印文文字，其他如印章的材質、印章鈕部的雕刻，也逐漸成為賞玩的焦點。

此次，盧鐘雄君以所收藏的水坑印石佛像百件，展示於歷史博物館中，每件印石雖小，但所刻佛像卻線條細緻，法像莊嚴，造型樸拙。既表現了收藏者個人對佛菩薩的虔敬，也繼承了傳統文人的風雅格調。

就題材而言，印鈕上的雕像，可以分為諸佛、菩薩像、羅漢像、護法金剛像、大悲出相、佛教器物、其他人物像等，這些題材都是傳統佛教造像常見的圖像，就人物面相及服飾風格而言，大約都繼承了明清時代的式樣，少數亦有突破前人的造型。以下分別簡述之。

一、諸佛菩薩像

自從釋迦世尊在菩提樹下成等正覺起，佛陀便開始出現在人間，佛陀是智者、覺者的同義字，同時也包含著自覺、覺他、覺行圓滿的功德。那是宇宙最高境界的象徵。至於菩薩則指志求佛道而正在實踐者，菩薩修習的是六度萬行。

就諸佛菩薩像而言，此次展出的佛像，包括釋迦牟尼佛、阿彌陀佛、藥師佛、彌勒佛、毗盧遮那四面佛、釋迦多寶佛、誕生佛等。菩薩像，包括地藏菩薩、觀音、大勢至、文殊、普賢等，以及藏密佛像。

就諸佛像而言，佛頂上的肉髻及佛面相均呈明清式樣，但是身上的衣飾、兩手的手印，則融合了南亞印亞的色彩。

例如《佛垂足坐像》（圖一），正中為釋迦牟尼佛像，作兩足善跏座垂足像，手作說法印，兩側分別為後足站立的石獅面向外，佛身上有光圈，就式樣而言，十四世紀的南亞流行過此種式樣，其後便漸式微，由於石材的關係，此石下半端呈墨綠色，上半端呈紅褐色，刻成佛像後，顯得佛的上半身及項上的光輪、獅子的顏面，均呈亮光的紅色，而下半身呈現灰暗色，表現出一種，特殊的韻味。

又例如《佛立像》（圖二），釋迦佛頭頂繼承了明清式樣，佛身披著緊密貼身的衣紋，呈現出印度五世紀流行的笈多鹿野苑式，另外，佛兩隻手，手掌張開向外的姿態，是屬於印度教毗濕奴像的造型，這件印材也因色澤不同，使得佛頭部呈現紅亮，而

圖一 佛垂足坐像

圖二 佛立像

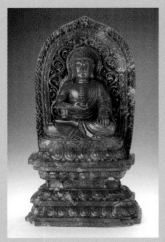
圖三 阿彌陀佛

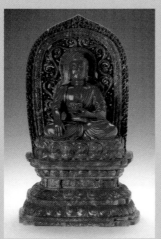
圖四 藥師佛

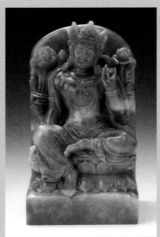
圖五 綠度母像

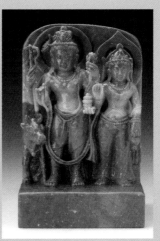
圖六 烏瑪—大自在天及聖牛難提立像

身子籠罩在墨綠的顏色中。

　　佛像有兩件體積較大者，《阿彌陀佛》（圖三）及《藥師佛》（圖四），兩件尺寸皆為12×23×45公分。其中藥師佛一手持蓮花，一手下垂，阿彌陀佛則一手托寶塔，一手撫膝。兩佛均頭上肉髻突起，螺狀髮文，面相端莊，胸前有卍字，身著偏袒右肩式袍服，結跏趺坐於束腰蓮花寶座上。佛像光背是此二像另一精彩處，透雕的舟形背屏，刻著火燄紋、忍冬草紋、連珠文、蓮瓣文等。此種文飾是流行於北朝至隋唐之際，是源於希臘、西亞、印亞、中亞，而流入中土的國際流行文飾。

　　就菩薩像整體而言，中國的四大菩薩像均齊聚，而面相、坐立姿、手中持物，都沿襲明清以下的姿態，唯唐密系統的佛菩薩像，卻結合了多重密教的裝飾手法，再加上顯教固有的法相，形成了顯密融合的趣味感。其中，文殊菩薩有持劍的四臂像，以及騎獅、圓頂、留鬍鬚的造型、十分具變化性。

　　在密教式的造型中，往往出現融合密教及印度教題材的神祇，例如《綠度母像》（圖五），呈現半跏的姿態，身軀作S形的彎曲，雙手持蓮花，胸前瓔珞為傘狀的分開，頭戴毗盧冠，耳下兩朵大耳垂，有著十一世紀喀什米爾的作風。

　　另一《烏瑪—大自在天及聖牛難提立像》（圖六），此是印度教常見的題材，雕像中出現了二身神像之外，旁有聖牛。整組雕像比例合度，人物造形華美，牛隻寫實，表現了印度教造型的美感。

二、大悲出相

　　大悲出相，是指將「大悲咒」的每一句咒語，都畫成人物造形的圖像。而「大悲咒」，全稱梵名「Mahakarunika＝citta-dharani」，譯曰「千手千眼觀世音大悲心陀羅尼」，是載於唐伽梵達磨所譯「千手千眼觀世音菩薩廣大圓滿無礙大悲心陀羅尼經」的咒語，依經中所載，咒文計有八十四句，誦此咒能得十五種善生，不受十五種惡死。咒語另有唐智通、菩提流志、不空三藏的譯本。

　　自漢譯本流傳以來，信徒爭相傳誦，橫跨顯密二宗道場，直至清代以下的禪門日課中，「大悲咒」仍為必誦的經本咒語之一。由於咒語流傳廣遠，又加《妙法蓮華經》〈觀世音菩薩普門品〉經文的流布，人們相信觀世音菩薩可以現眾多妙容，後世遂演成將大悲咒每句咒語均畫一法相，且認定是觀音菩薩的化身。

　　咒語共計84句，在早期流行的版畫圖本，一咒語配一圖像，計84幅圖像。若依原梵文，譯成漢文，每句一圖像。以下依台灣通行的伽梵達磨譯本逐句對照之：

　　一、南無・喝囉怛那・哆囉夜耶。意即皈命三寶義。圖像呈立姿觀音菩薩。

二、南無・阿唎耶。義爲皈命禮聖者。圖像呈如意輪菩薩。

三、婆盧羯帝・爍鉢囉耶。譯爲禮觀自在，圖像爲持缽觀音，行者觀想，能令眾生獲長壽。

四、菩提薩埵婆耶。譯爲禮敬自覺，覺他之菩薩。圖像上現不空絹索菩薩像。

五、摩訶薩埵婆耶。譯爲禮敬大菩薩。圖像現展卷讀經的坐姿菩薩。

六、摩訶迦盧尼迦耶。圖像上現手把鈹折羅的馬鳴菩薩像。

七、唵。譯爲一切眞言之母。此是諸鬼神王合聽誦咒像。

八、薩皤囉・罰曳。譯爲「世尊」或「聖眾」。在圖像上現四大天中的托塔天王相。

九、數怛那怛寫。譯爲「正教」或「咒召」。圖像爲四大天王部落神鬼像。

十、南無悉吉栗埵・伊蒙阿唎耶。譯爲皈命禮聖者。圖像現龍樹菩薩相。

十一、婆盧吉帝・室佛囉楞馱婆。譯爲菩薩安住處。圖像現圓滿報身盧舍那佛相。

十二、南無・那囉謹墀。譯爲皈命賢愛者。圖像爲現清淨法身毗盧遮那佛。

十三、醯唎摩訶皤哆沙咩。譯爲無染及空觀心。圖像現羊頭神王相。

十四、薩婆阿他・豆輸朋。譯爲「平等」及「無見取」心。圖像爲甘露王菩薩，一手持楊枝，
　　　一手持寶瓶。

十五、阿逝孕。譯爲無比「法」與「教」。圖像現飛騰夜叉天王相。

十六、薩婆薩哆・那摩婆薩哆・那摩婆伽・那摩婆薩哆。前三句譯爲大身心菩薩，法王子。圖
　　　像現婆迦婆帝神王相。後一句意義不明。圖像爲婆伽婆帝神王，其形黑大，以豹皮爲
　　　衣，手把鐵叉。

十七、摩罰特豆。譯爲天親世友。圖像現軍吒唎菩薩相，面有三眼，手把鐵輪及把索。

十八、怛姪他。譯爲劍語，即見證者言。圖相現阿羅漢身相。

十九、唵・阿婆盧醯。譯爲金剛界陀羅尼。圖像爲合掌當胸觀音相。

二十、盧迦帝。譯爲世自在。圖像爲現大梵天王相。

二十一、迦羅帝。譯爲救苦難及興道業者。圖像爲現帝釋相。

二十二、夷醯唎。譯爲順教。圖像爲三十三天魔醯首羅天像。

二十三、摩訶菩提薩埵。譯爲大道心勇猛者。圖像爲清境無我慈悲觀音像。

二十四、薩婆・薩婆。譯爲一切利樂。圖像爲現香積菩薩，押五方鬼兵侍從。

二十五、摩囉・摩囉。譯爲法語。像爲持如意白衣觀音，手牽持蓮華童子。

二十六、摩醯摩醯・唎馱孕。譯爲大自在蓮華心。圖相現阿彌陀佛化身白髮持杖比丘。

二十七、俱盧俱盧・羯蒙。義韋莊嚴功德。現空身菩薩像，押天大將軍像。

二十八、度盧度盧・罰闍耶帝。譯爲明決淨定。圖像爲嚴峻菩薩，押孔雀王蠻兵

二十九、摩訶罰闍耶帝。譯爲廣大法道。像爲現大力天將相，手持寶杵。

三十、陀囉陀囉。譯爲能總印持。圖像爲現長鬚丈夫身苦修相。

三十一、地唎尼。譯爲摧開罪惡。圖像現獅子王身相

三十二、室佛囉耶。譯爲佛光朗照。圖像爲手持金杵的霹靂菩薩。

三十三、遮囉・遮囉。譯爲法雷遍空。圖像爲手持金輪的摧碎菩薩。

三十四、麼麼・罰摩囉。譯爲離垢。圖像爲手把金輪的大降魔金剛。

三十五、穆帝隸。譯爲解脫。圖像爲合掌誠心聽誦眞言之佛相。

三十六、伊醯・伊醯。譯爲魔醯首羅天王像。

三十七、室那・室那。譯爲大智宏誓，圖像爲迦那魔將天王。

三十八、阿囉嘇・佛囉舍利。譯爲轉法輪王佛珠，圖像爲持牌弩弓箭觀音相。

三十九、罰沙罰參。譯爲隨喜隨緣，圖像爲執鈴鐘，金盔帝將相。

四十、佛囉舍耶。譯爲象教。圖像爲阿彌陀佛跏趺坐像。

四十一、呼嚧呼嚧摩囉。譯為做法如意。圖像為八部鬼神王。

四十二、呼嚧呼嚧醯利。譯為作法無念，像為身著柳葉鎧的四臂尊天相。

四十三、娑囉娑囉。譯為娑婆世界。

四十四、悉唎悉唎。譯為殊勝吉祥，圖像為手持「楊枝」、「淨瓶」，面現慈悲的觀音。

四十五、蘇嚧蘇嚧。譯為諸佛樹葉落聲相。圖像為在家居士像。

四十六、菩提夜‧菩提夜。譯為覺者，圖像為善財童子禮持楊枝淨瓶的觀音。

四十七、菩馱夜‧菩馱夜。譯為能覺者，圖像為阿難尊者。

四十八、彌帝唎夜。譯為大慈，圖像現為彌勒菩薩像（或手把金刀的大車菩薩）。

四十九、那囉謹墀。譯為大悲，圖像現地藏菩薩相（或手把金刀的龍樹菩薩）。

五十、地利瑟尼那。譯為金剛堅利，圖像現手持鐵叉的寶幢菩薩相。

五十一、婆夜摩那。譯為名聞十方，圖像現手捧鈸折羅杵的寶金光幢菩薩。

五十二、娑婆訶。譯為息災，圖像現跏趺艾龍的三頭善聖像。

五十三、悉陀夜。譯為一切義成，圖像現結蓮手印的舍利弗尊者像。

五十四、娑婆訶。譯同五十二。圖像現聳立鰲頭、無邊法海的恆河沙菩薩。

五十五、摩訶悉陀夜。譯為大成就，圖像為手持寶幡的放光菩薩。

五十六、娑婆訶。譯同五十二。圖像現手持錫杖與寶缽的目犍蓮尊者。

五十七、悉陀喻藝。譯為無為虛空，圖像為極樂世界諸天菩薩。

五十八、室皤囉耶。譯為自在圓滿，圖像現天女相。

五十九、娑婆訶。譯同五十二。圖像為高擎盂缽的阿闍那尊者。

六十、那囉謹墀。譯為賢愛成就，圖像為手執金劍的山海惠菩薩。

六十一、娑婆訶。譯同五十二。圖像為橫擔篛笠的旃陀羅尊者相。

六十二、摩囉那囉。譯為如意堅固，圖像為手持金斧的寶印王菩薩相。

六十三、娑婆訶。譯同五十二。圖像為芒鞋踏浪的拘絺羅尊者像。

六十四、悉囉僧‧阿穆佉耶。譯為愛眾和合，圖像為手執藥草的藥王菩薩。

六十五、娑婆訶。譯同五十二。圖像為身著朱衣的圓滿菩薩。

六十六、娑婆摩訶‧阿悉陀夜。譯為大乘法成就，圖像為手寶瓶的藥上菩薩。

六十七、娑婆訶。譯同五十二。圖像為手捧真經的舍利弗尊者相。

六十八、者吉囉‧阿悉陀夜。譯為金鋼輪，圖像為手執鈸斧的虎喊神將相。

六十九、娑婆訶。譯同五十二。圖像為手挺蛇槍的諸天魔王相。

七十、波陀摩‧羯悉陀夜。譯為紅蓮善勝，成就。圖像為手捧如意爐的靈香天菩薩。

七十一、娑婆訶。譯同五十二。圖像為散花天菩薩相。

七十二、那囉謹墀‧皤伽囉耶。譯為賢守聖尊。圖像為手捧缽盂的富樓那尊者。

七十三、娑婆訶。譯同五十二。圖像為手捧鮮果的哆囉尼子菩薩。

七十四、摩婆利‧勝羯囉夜。譯為大勇本性，圖像為跏趺輪、掌寶燈的三摩禪那菩薩。

七十五、娑婆訶。譯同五十二。圖像為手攜念諸與禪杖的大迦葉尊者。

七十六、南無‧喝囉怛那‧哆囉夜耶。譯同一，圖像現應化虛空藏菩薩相。

七十七、南無‧阿唎耶。義同二，圖像為跏趺禪坐百寶香象的應化普賢菩薩相。

七十八、婆囉吉帝。譯同三，圖像為踞獅子坐的應化文殊師利菩薩相。

七十九、爍皤囉夜。譯同三，圖像為解眼根受色、千葉金蓮相觀音。

八十、娑婆訶。譯同五十二。圖像為解耳分別聲、垂金色臂相觀音。

八十一、唵‧悉殿都。譯同五十二，圖像為解鼻臭諸香、開五輪指相觀音。

八十二、漫多囉。圖像為解舌嗜於味、兜羅綿手相之觀音相。

八十三、跋陀耶。圖像爲手捧香鉢、解貪受諸觸相之觀音相。

八十四、娑婆訶。譯同五十二。圖像爲手執長幡、解分別諸法相之觀音相。

84幅圖像其後又增加四天王像，依台灣通行本，其四天王像分別爲金剛勝莊嚴娑婆訶，圖像現金剛身；摩羯勝莊嚴娑婆訶，圖像現金剛大身；聲聞勝莊嚴娑婆訶，圖像現眼觀千里的圓滿像；唵拔闍囉悉唎曳娑婆訶，圖像現多臂多面，手執法器的觀音菩薩應化身。84幅圖便增添爲88幅。由於咒語衍生爲觀音的88種化身，故民間亦俗稱八十八佛。八十八佛亦表現在寺廟中，著名的古刹佛寺如台南法華寺、白河大仙寺、大崗山超峰寺、龍湖庵、艋舺龍山寺等的彩繪壁畫、樑坊畫大悲出相等。彩繪匠師潘麗水、蔡龍進等人，即曾畫過大悲出相於寺壁樑坊，今遺品尚在。而平面的圖像之外，亦有以壁塑表現者，如臺南竹溪寺，至於高雄市代天宮的泥塑八十八佛，爲薪傳獎得主潘麗水所塑，手法近乎高塑與圓塑間。

被民間看成是觀音的八十八種化身的大悲出相，由於圖像數量眾多，創作耗時，以立體呈現者，並不多見。此次刻於水坑印石材之上，表現了觀音應化成民間仕女像、慈母像、護法神像、天王像、長者居士像，融合了明清以下的四大菩薩造型、羅漢尊者造型、伽藍韋陀尊者造型，又廣納密教諸明王的法器，如日月輪、長槍、金剛杵、鈸折羅等，加上多臂、多面、多眼的變容，將顯密諸尊的造形融會於一爐，創意十足。

四、護法神諸相

護法神諸相包括明王、廣目天王、大黑天、金剛、韋馱等。而明王，即諸佛的教令輪身，其中不動明王，又作不動使者、不動尊、不動尊菩薩。不動，梵名Acala，譯曰阿遮羅。是密教五大明王或八大明王之主尊，在胎藏界曼荼羅持明院位列最南端。不動明王受如來的教令，示現忿怒之相，領眾多使者，常晝夜擁護行者，令起菩提心，斷惡修善，具有得大智成佛之功能。此次所展示者，計有七尊不動明王，姿態形像各異。

圖七《不動明王》，爲怒髮相，髮中藏骷顱，張口面作忿怒相，雙目圓瞪。身有六臂，持寶劍，足作半跏式，臀部壓邪鬼。圖八《不動明王》，六臂，張口露齒，手舉寶劍，半跏坐於邪鬼上。圖九《不動明王》，怒髮聳立，面現怒容，身有八臂，手握二寶劍，半跏坐騎於龍頭上。圖十《不動明王》不動明王，頭有三面，面現怒容，身有四臂，持金剛劍，馬步站蹲，足踩邪鬼。圖十一《不動明王》

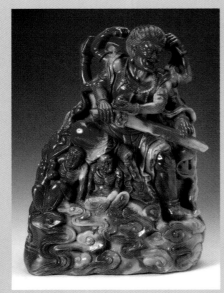

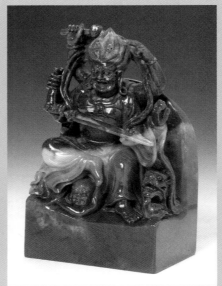

圖七 不動明王　　　　　　　　　　圖八 不動明王

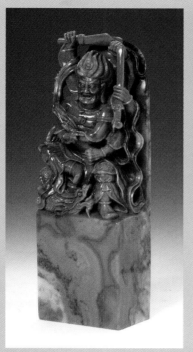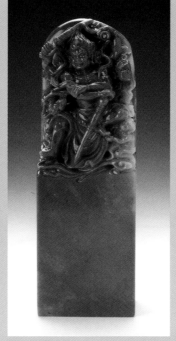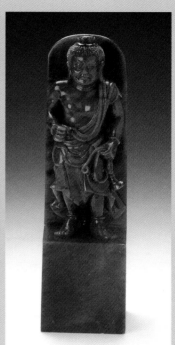

圖九　不動明王　　　　　　　　　圖十　不動明王　　　　　　　　　圖十一　不動明王

赤膊上身，雙足站立，左手持羂索。以上諸不動明王像，均現兇惡怒容，與人以驚悚震憾的神情，那是針對冥頑不靈的眾生教化的方式。手中的寶劍表佛智，羂索煩惱業障，以利劍摧毀纏縛，而生大智。

結語

　　佛教美術源遠流長，從高大宏偉的石窟佛像，到小不盈尺的工藝巧雕。無論是溫和圓滿的佛像、菩薩像，或兇惡怒容的明王像，其面容與造形姿勢，均有其深遠的宗教寓義與教化意義。就式樣而言，此次展品雖大部份作品展現了明清時代的風格，但卻能擷取部份藏傳式樣，或印度教題材，而呈現出漢藏融和，或中印交會的美感，尤在刻劃衣紋與寶像五官處理上，偶而似乎又回歸唐式佛像，或笈多佛像的再現，很令人驚豔。

　　總之，水坑印石佛像，形容雖小，但石質的溫潤似玉，已令人愛不忍釋。而方寸之間，所呈現的精妙法相，其中所蘊涵的無上般若，更是值得你我細加品味與領受的。

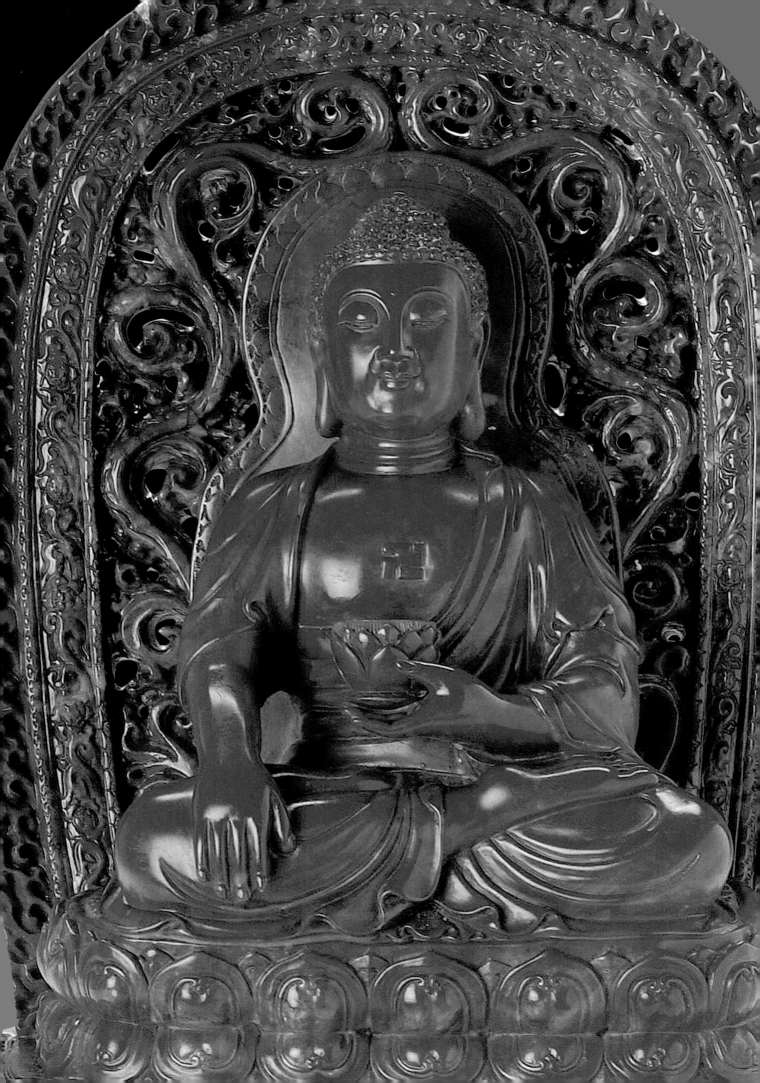

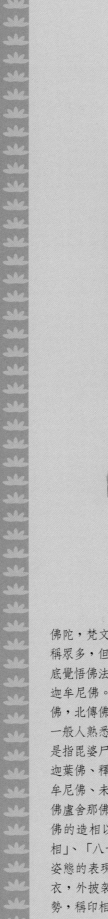

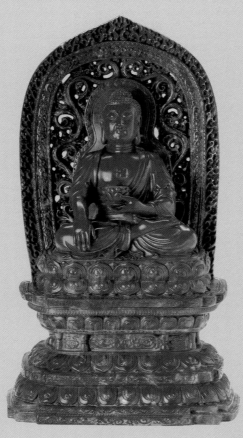

諸 佛
Buddhas

佛陀，梵文 Buddha，因佛教早期是從西域傳入中國，故漢譯名稱眾多，但其譯意皆為「智者」或「覺悟者」之意。也就是對徹底覺悟佛法真理之人的尊稱，佛教以佛陀來尊稱其創始者，即釋迦牟尼佛。在南傳佛教信仰中的諸佛有過去七佛與未來佛彌勒佛，北傳佛教信仰當中，則有十方三世諸佛。

一般人熟悉的諸佛，包括過去七佛、三世佛、三身佛；過去七佛是指毘婆尸佛、尸棄佛、毘舍浮佛、拘留孫佛、拘那含牟尼佛、迦葉佛、釋迦牟尼佛；三世佛則是指過去佛燃燈佛、現在佛釋迦牟尼佛、未來佛彌勒佛；三身佛則是指法身佛毗盧遮那佛、應身佛盧舍那佛及報身佛釋迦牟尼佛。

佛的造相以釋迦牟尼佛的形象為參考主體，再輔以「三十二相」、「八十種好」的佛陀法相理想特徵，因此在容貌、形體及姿態的表現經常大同小異。服飾多以上身著僧祇支，下身著裙衣，外披袈裟。神情經常是寧靜端祥莊嚴，手部則有不同的手勢，稱印相，常見的有說法印、禪定印、無畏印、與願印、降魔印等，姿態則有四處遊行教化眾生的立像、宣說佛法的跏趺坐像、雙腳自然垂於座下的垂足坐或入涅盤的涅盤像。

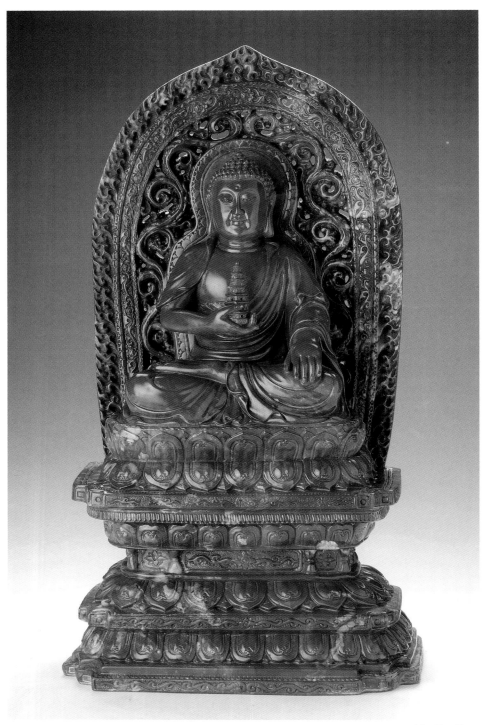

12×23×45 cm

阿彌陀佛，梵文為 Amitabha，有無量光、無量壽之意，故又稱「無量壽佛」或「無量光佛」。為西方極樂世界的教主，與東方藥師佛同被視為是解決眾生生死問題的兩大佛陀，皆屬現在佛。此件阿彌陀佛像，佛像本身結跏趺坐，呈現禪定冥想坐姿，右手於胸前施禪定印，上托一佛塔，左手覆於左膝上，自然垂下。

12×23×45 cm

藥師佛又稱藥師如來、藥師琉璃光王佛等,梵名為 Baisajya-guru,是佛教東方淨琉璃世界之教主。本件作品如一般常見的藥師佛像造型,螺髮,左手托藥鉢,右手覆於右膝上自然垂下,身後有圓形背光,雕刻裝飾華麗,台座為階梯式蓮花造型。

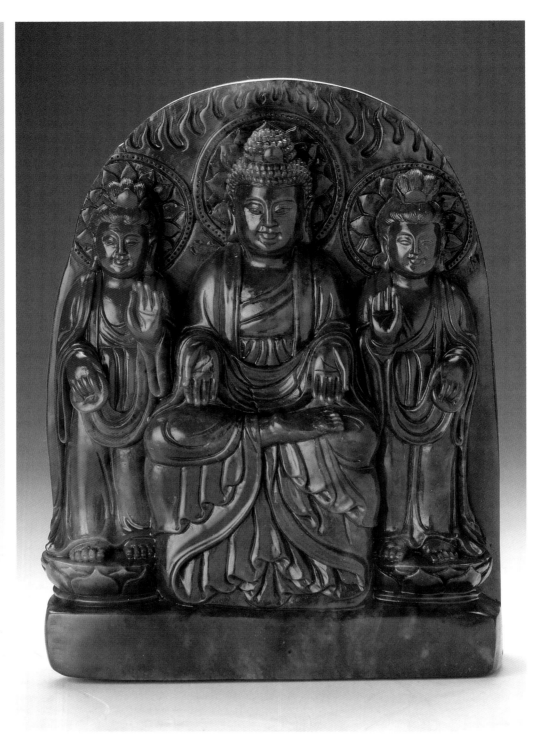

6.5×14×19 cm

西方三聖是指西方極樂世界的三位覺者，主尊阿彌陀佛，左脅侍觀世音菩薩，右脅侍大勢至菩薩，三尊合稱西方三聖。或坐或立於蓮座上，蓮花代表出淤泥而不染，左脅侍觀世音菩薩則是慈悲的象徵，左脅侍大勢至菩薩則是智慧的象徵。

本件作品三像合一的表現手法，也是西方三聖經常出現的造相方式，三尊一體，主尊阿彌陀佛跏趺坐於高台上，衣褶下擺蓋住整個台座，雙手結與願印；左右脅侍的手勢動作亦左右相對稱，左脅侍觀世音菩薩右手施無畏印，右脅侍大勢至菩薩則是左手施無畏印。

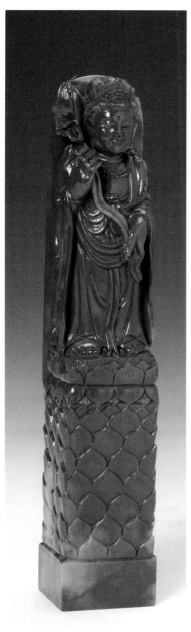 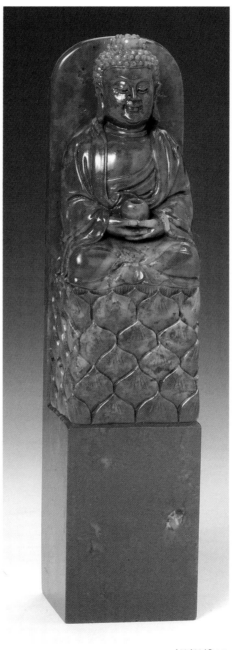 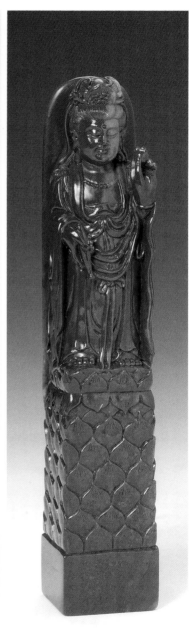

3×3×17 cm 4×4×19 cm 3×3×17 cm

本組作品共三件一組，分阿彌陀佛（中）、觀世音菩薩（右）及大勢至菩薩（左）三尊像。此阿彌陀佛像爲坐像，跏趺而坐於蓮花臺上，雙手結彌陀印（左掌置於右掌上），手上持鉢。

觀世音菩薩一手持甘露瓶，一手持寶珠，遍灑大千世界，表示大悲。大勢至菩薩則手持蓮花，招致眾生，表示大智。左輔表慈悲，右弼表智慧，象徵阿彌陀佛的悲智雙運，普度眾生。

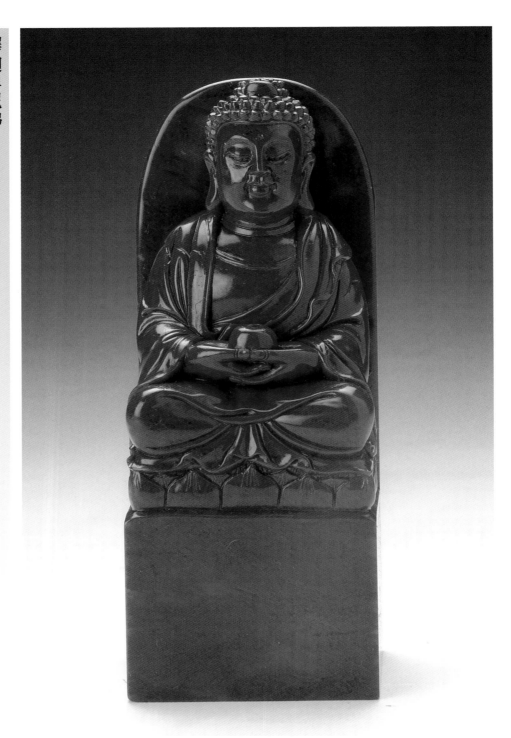

釋迦牟尼佛 *Figure of Sakyamuni Buddha*

5×4.5×13 cm

釋迦牟尼佛，梵名為 Sakyamuni，是佛教創始人，成佛之後的釋迦牟尼被尊為
佛陀，意指徹悟宇宙及人生真相者。佛教對於「佛」的解釋是「覺悟的人」。
包含自己覺悟、幫助他人覺悟，以及在幫助他人覺悟的同時，自己又有所覺
悟。釋迦牟尼佛原為北印度釋迦族的一位王子，原名為悉達多，出家苦修成
佛。釋迦牟尼意為「能仁」、「能儒」、「能忍」、「能寂」等，是無邊無量的
佛，是十方諸佛之一，是「過去七佛」、「三世佛」（過去、現在、未來）、
「三身佛」（法身、報身、應身）之一。
本件作品為釋迦牟尼佛坐像，亦是一般常見的釋迦牟尼佛形象，結跏趺盤坐
姿，雙手施禪定印手上持缽。

釋迦牟尼佛 *Figure of Sakyamuni Buddhas*

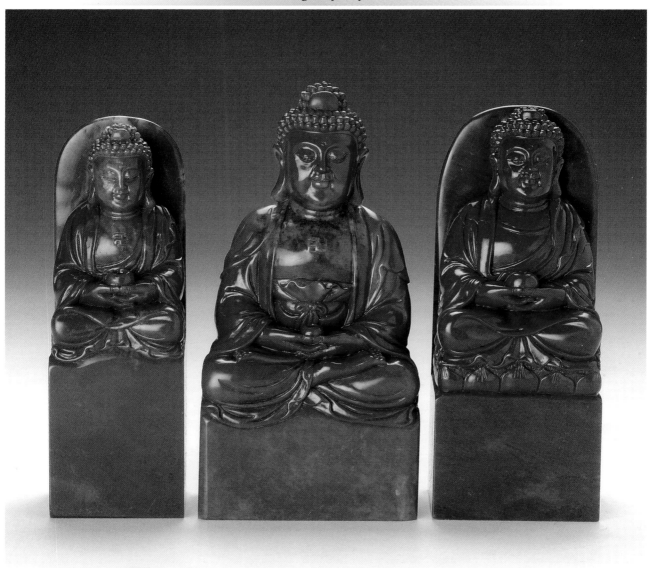

4×4.2×13 cm (左 Left)、4×6.7×15 cm (中 Middle)、4.5×5.2×14 cm (右 Right)

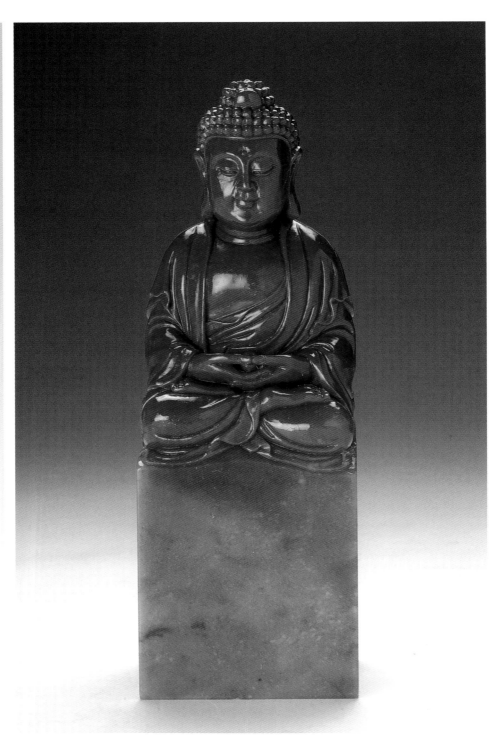

5.5×6×18 cm

釋迦牟尼佛 *Figure of Sakyamuni Buddha*

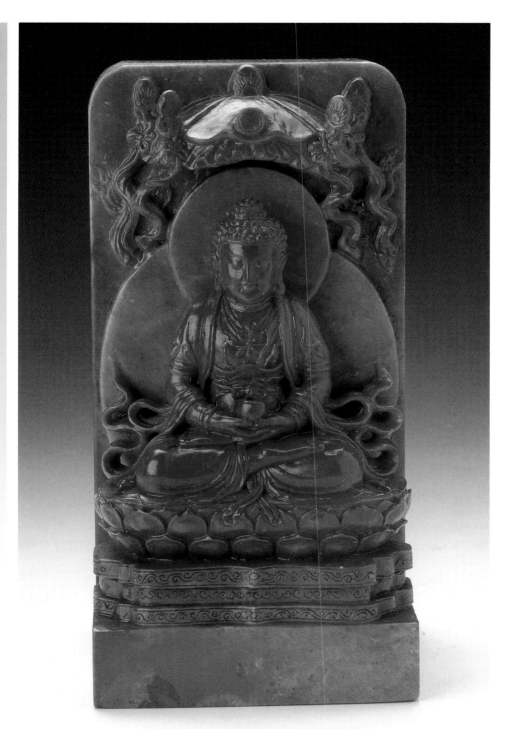

9 × 11 × 19 cm

釋迦牟尼出胎相 *Infant Buddha*

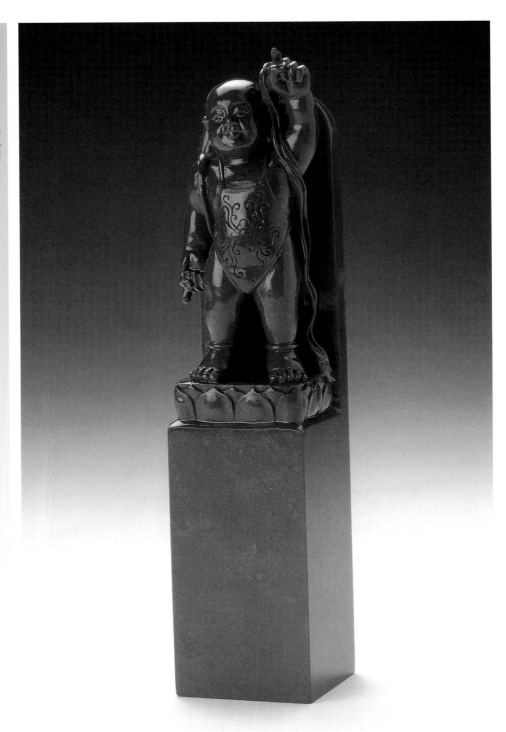

3.8×3.8×17.5 cm

此像爲一嬰孩，左手向空中高指，右手向下指地，立於蓮花座上。在佛傳故事中，佛的一生分爲八個階段，爲下天、入胎、住胎、出胎、出家、成道、說法、入滅（涅槃），總稱爲「釋迦八相」。其中出胎相是釋迦牟尼剛出生時的形象，但此形象不是一般襁褓裡的嬰兒，而是一個一手指天一手指地，足踏蓮花的裸體小孩。佛傳故事裡說，佛由兜率天宮下界，投胎到淨飯王家，從摩耶夫人的右脅入胎。懷胎期滿，摩耶夫人回娘家分娩，走到半路，在蘭毗尼園裡的一棵無憂樹下，佛從她的右腋下出生。那時，有難陀龍王從天吐水爲他沐浴，他上下前後左右各行七步，腳下步步生出蓮花，他指天指地說道：「天上天下唯我獨尊。」

釋迦牟尼出胎相 *Infant Buddha*

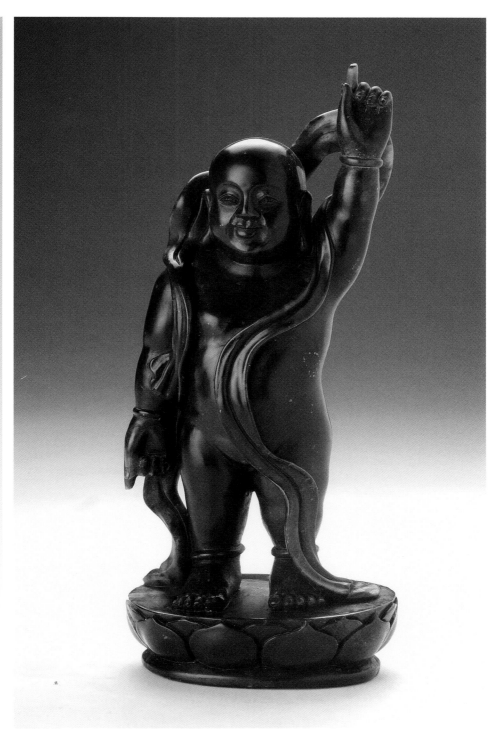

5×17×18 cm

釋迦多寶佛 *Pair of seated Buddhas*

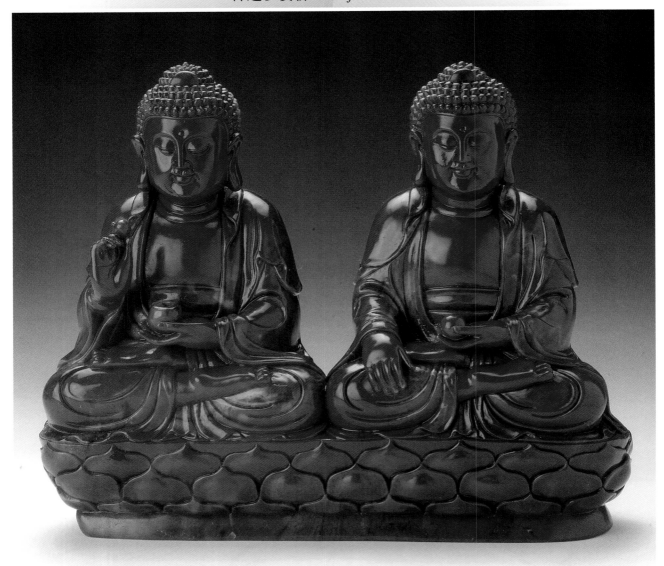

21×5×17 cm

釋迦牟尼佛與多寶如來二佛並坐像，二佛並排結跏趺坐於一蓮花須彌座
上。釋迦牟尼佛作觸地手印，左手托寶珠；多寶佛左手托鉢，右手為說
法印，手持明珠。

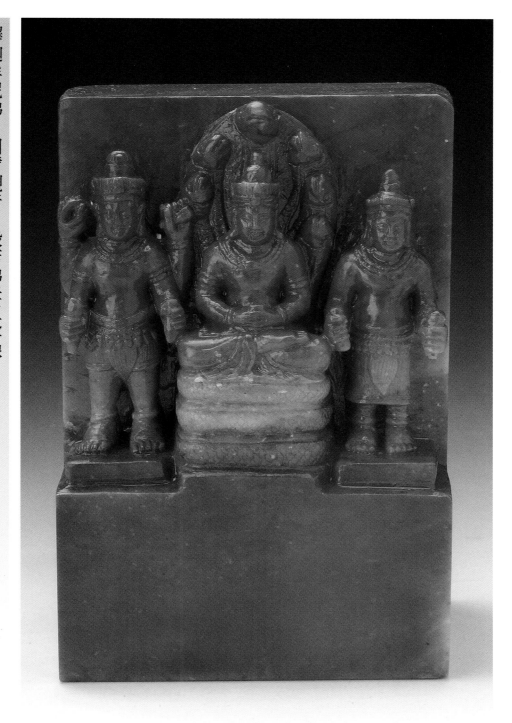

釋迦牟尼佛、四臂觀音、般若佛母三尊像 *Triad of Shakyamuni, four-armed Avalokitesvara, and Prajnaparamita*

10.5×9.5×16.2 cm

本組作品主尊為釋迦牟尼佛，右脅侍菩薩為四臂觀音像，各手持念珠、
蓮花花苞、水瓶及經卷。左脅侍菩薩為般若佛母，一手持般若波羅蜜多
經，一手持蓮花花苞。主尊釋迦牟尼佛雙手作入定印，底下座位是由蛇
一圈圈盤繞而成，佛採半跏趺坐，頭上有七頭巴龍守護，因此是表現蛇
王目真鄰陀盤身保護釋迦牟尼佛的故事。

彌勒佛立像 *Standing figure of Maitreya Buddha*

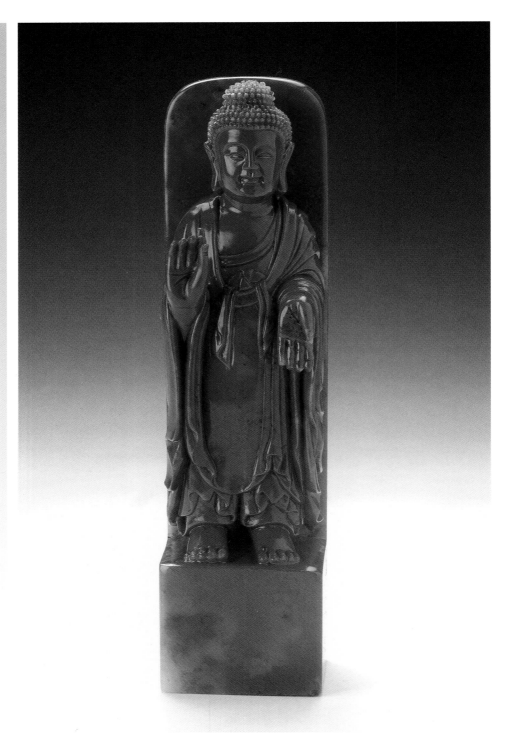

4.5×4.5×17 cm

彌勒的梵名爲 Maitreya，意爲慈愛，彌勒原出生於一婆羅門家庭，後成
爲釋迦牟尼佛弟子，又稱「彌勒菩薩」、「彌勒」或「布袋和尚」。彌勒
居住於兜率內院（即清靜莊嚴的淨土）修法及說法，是繼釋迦牟尼佛之
後，當於未來世，因此也被稱爲三世佛之未來佛彌勒佛，是菩薩的最後
身。唐代末年有布袋和尚慈悲度眾，在其圓寂前曾留下一揭語「彌勒眞
彌勒，分身千百億，時時示時人，時人自不識」，因此後人也以布袋和
尚爲彌勒佛的化身。

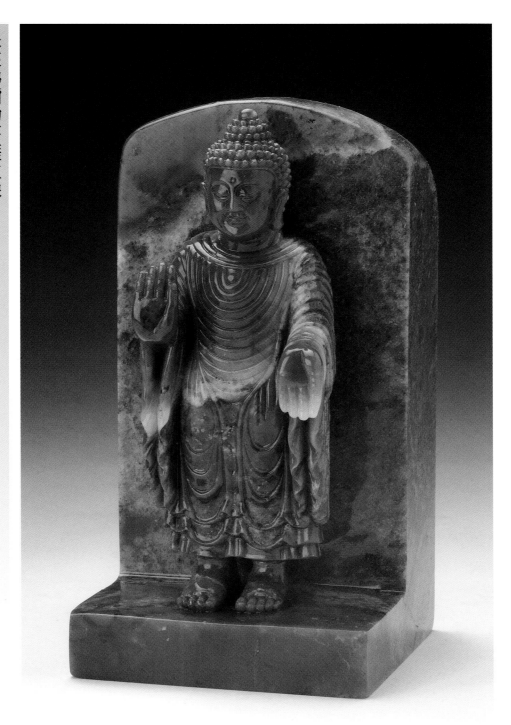

8.6×8.6×16.5 cm

彌勒菩薩像常見的造相為右手上舉胸前,手指自然舒展,開掌向外持「無畏印」,表能拔除眾生之苦;左手自然下垂,掌心向外持「與願印」,表能滿眾生願。手印的意義在於表示佛能滿足眾生的願望,使眾生所求皆能實現,慈悲為懷的意義。此三尊彌勒佛像,所著外袍為通肩式,衣袍由雙肩下垂且帶有波浪衣紋,此造型乃源自古代犍陀羅與早期中亞文化。

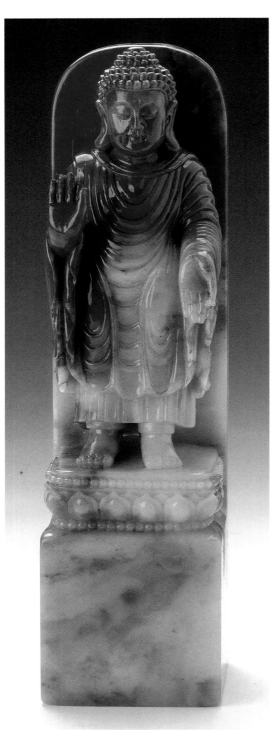

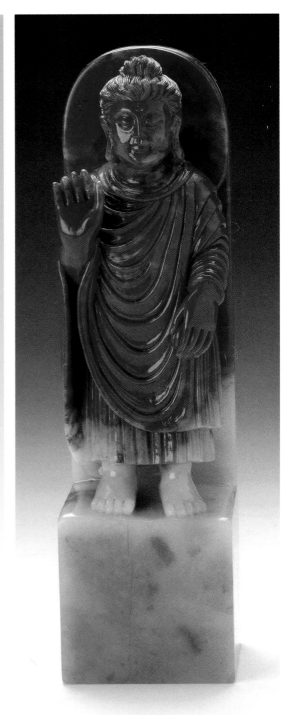

彌勒佛立像 *Standing figure of Maitreya Buddha*

彌勒佛立像 *Standing figure of Maitreya Buddha*

7×7×25 cm

5×5×20 cm

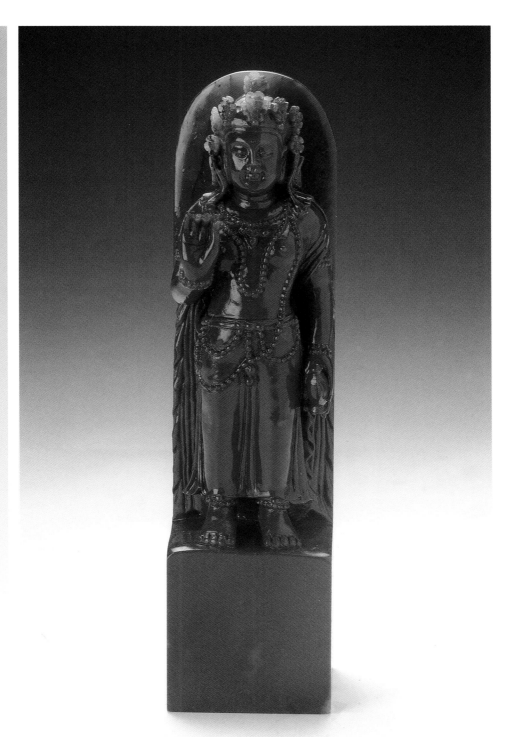

彌勒菩薩像 *Figure of Maitreya*

4.2×4.2×17 cm

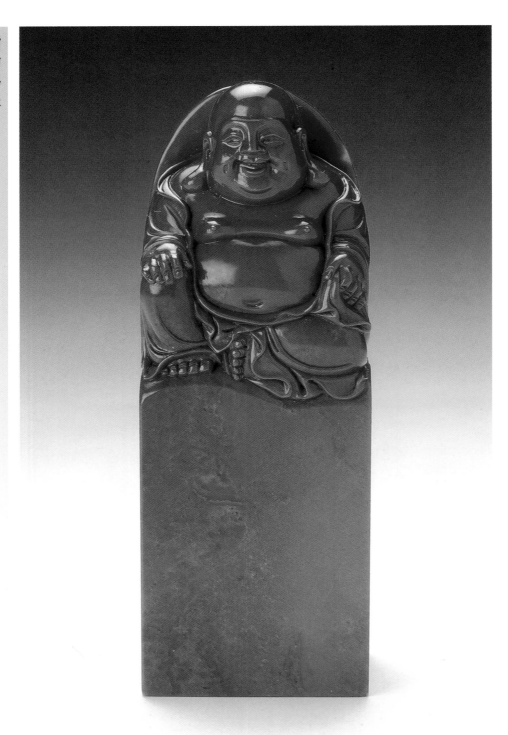

3.2×4.2×11.5 cm

此尊彌勒是布袋僧的形象,也稱笑口彌勒。身形肥碩,雙耳垂肩,大腹便便,面做開口大笑狀。

毗盧遮那四面佛 *Vairocana Buddha*

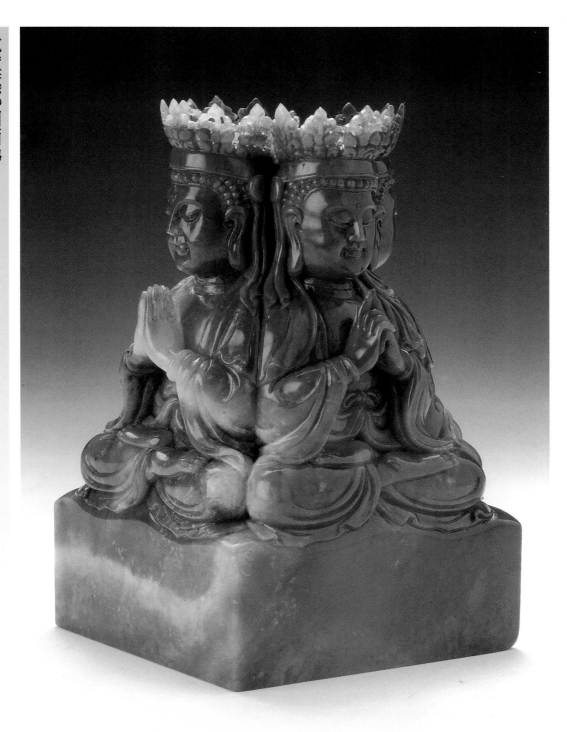

10×10×17 cm

天台宗將毗盧遮那佛（法身）、盧舍那佛（應身）及釋迦牟尼佛（報身）
合稱三身佛。毗盧遮那是釋迦牟尼佛的法身，是表示絕對真理的佛身。
「毗盧遮那」是梵文，意為「光明普照」、「大日遍照」之意，故密宗亦
將毗盧遮那佛稱為「大日如來佛」。毗盧遮那四面佛又稱四面如來，即
可同時向四方之四佛宣說四智印，故為四面俱足，四面各有手持智拳印
或雙手合掌者。

佛垂足坐像 *Seated Buddha*

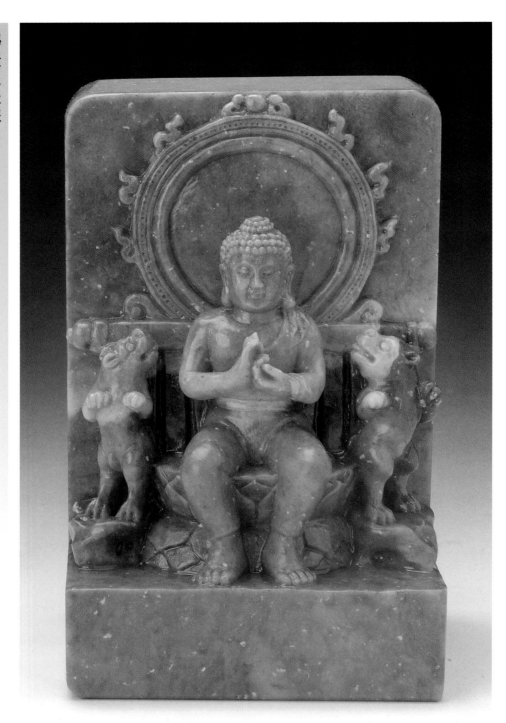

10×9.5×16 cm

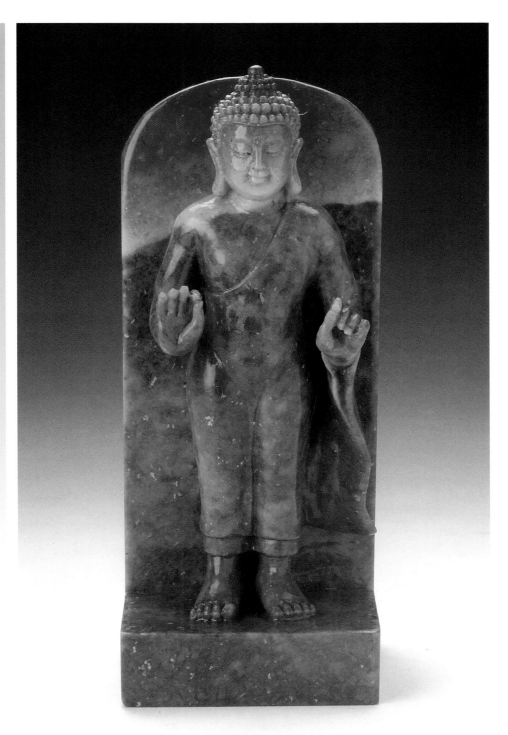

8×8×21 cm

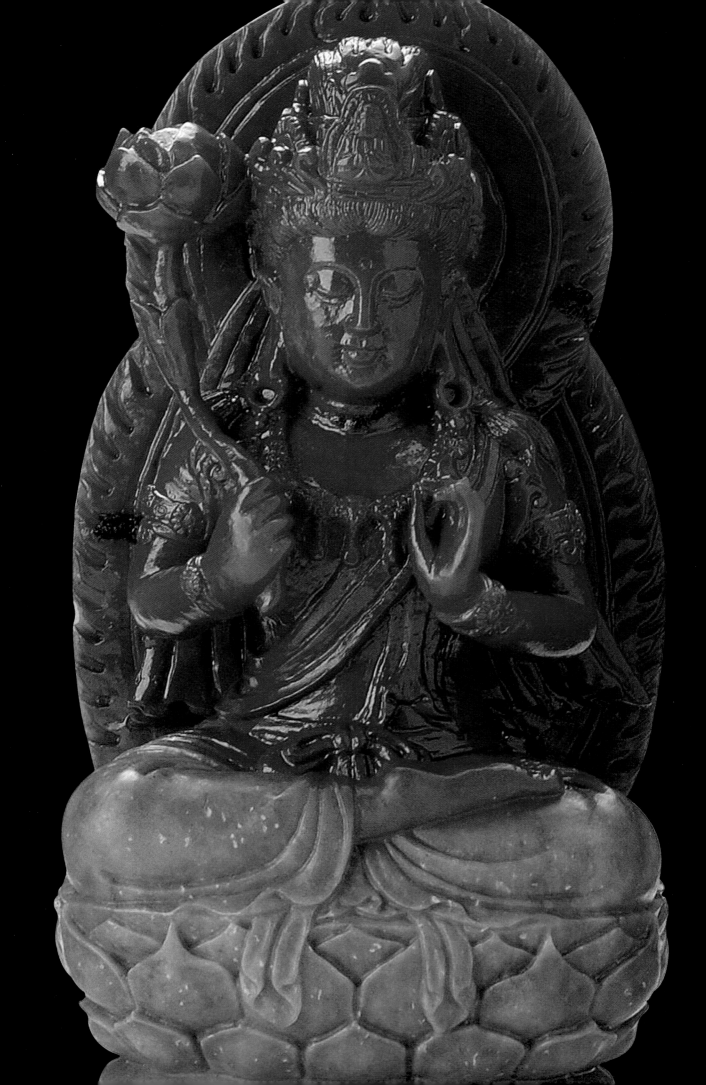

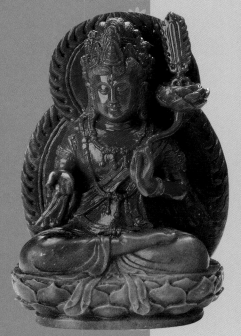
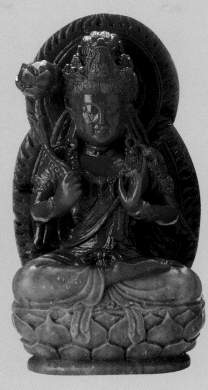
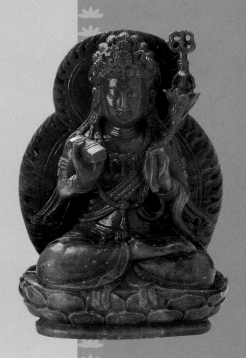

菩 薩
Bodhisattva

菩薩，梵文為 Bodhisattva，又名菩提薩埵，譯為「覺有情」、
「道眾生」，即追求覺悟的有情眾生或使人覺悟的眾生。佛教中的
菩薩可用以專指成佛之前的悉達多太子，或是指具備自利利他的
大願，追求無上覺悟境界，並已證得性空之理的眾生。菩薩是佛
的弟子，所覺悟的境界在佛之下，在阿羅漢之上。大乘佛教認為
菩薩是佛的脅侍，每位佛都有二位脅侍在側，如西方極樂世界阿
彌陀佛就有觀世音菩薩和大勢至菩薩作為其左右脅侍菩薩，並合
稱為西方三聖。而娑婆世界釋迦牟尼佛也有文殊菩薩和普賢菩薩
脅侍在側，稱釋迦三尊或華嚴三聖；藥師佛則有日光普照菩薩和
月光普照菩薩隨侍，稱藥師三尊。

佛教中常見之四大菩薩為文殊、普賢、觀音和地藏菩薩，四大菩
薩分別代表大智、大行、大悲和大願四大功德。另有八大菩薩，
但八大菩薩則有好幾種說法，以最常見的《八大菩薩曼荼羅經》
為例，則將文殊菩薩、普賢菩薩、觀世音菩薩、地藏王菩薩、金
剛手菩薩、虛空菩薩、除蓋障菩薩及彌勒菩薩稱為八大菩薩。

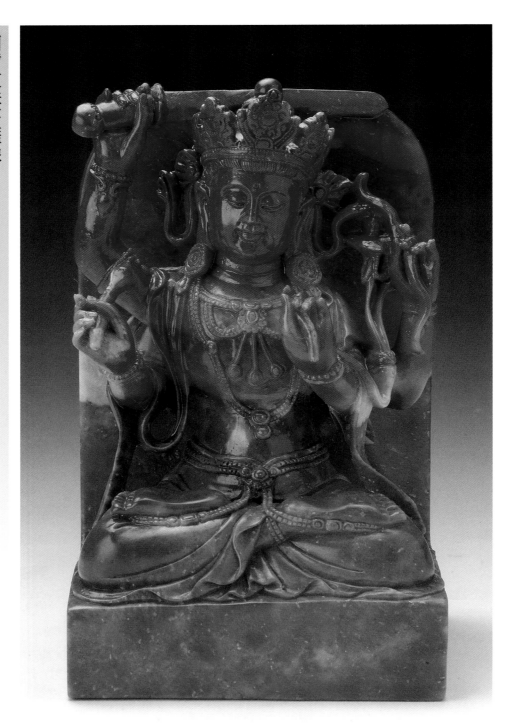

四臂文殊菩薩像 *Figure of Manjusri*

10.3×10.2×17 cm

文殊菩薩是佛陀的大弟子，具智慧與辯才，為眾菩薩之首，故為象徵佛
陀智慧的菩薩，稱「大智」。此尊四臂文殊菩薩像，頭戴花蔓寶冠，身
上配掛瓔珞臂釧，右手舉劍齊髻，下方右手持箭，左手持蓮莖，另一左
手持弓。寶劍、弓、箭，在藏傳佛教中經常出現，除了被視為皇帝權力
與智慧的象徵，在佛教則有斬斷無明與去除我執的象徵意義。文殊菩薩
是特殊的佛教尊神，顯密各宗的不同文殊菩薩法相計有數十種之多，在
般若經典盛行的大乘早期，文殊象徵般若智慧，修行者必須通過智慧修
行始能成佛；因此，文殊菩薩成為佛部的最高菩薩，亦即佛的法子（法
王子），代表佛的智慧。

文殊菩薩男相

Manjusri with male features

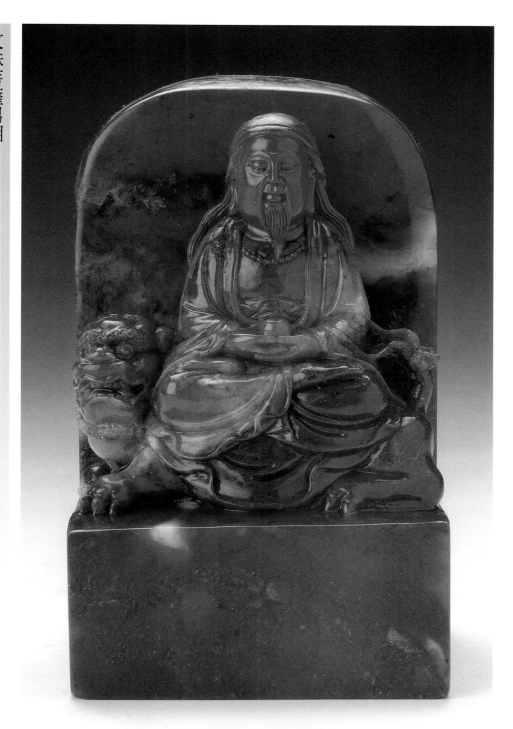

7×8×15 cm

文殊菩薩諸造像中，有戴冠、留長鬚的長者形象，即所謂的男相觀音。

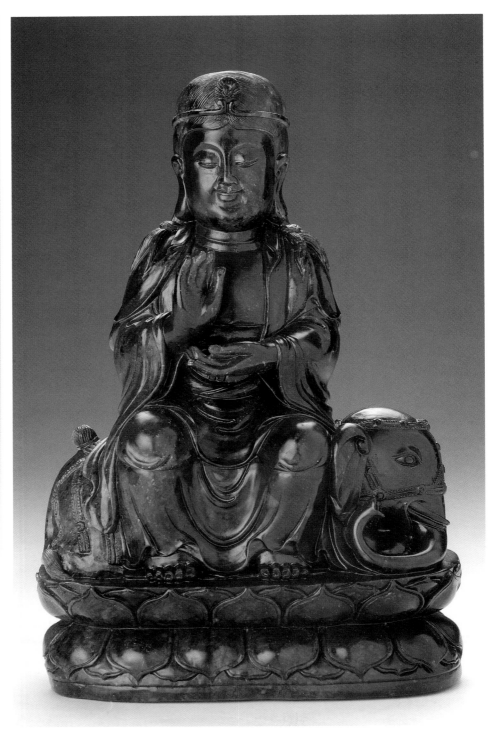

普賢騎象像 *Samantabhadra riding an elephant*

8.5×14×21 cm

普賢菩薩，梵文為 Samantabhadra，是佛教的四大菩薩之一，象徵理德、行德的菩薩。普賢的意義，依據《圓覺經》記載之義為「體性周遍日普，隨緣成德日賢」；《探玄記》則解釋為「德周法界日普，智順調善日賢」。

意為菩薩以菩提心所起之願行，遍及一切處所、利及一切眾生，平等、慈悲且具備眾德，故名普賢，又作遍吉菩薩。常見的普賢菩薩像多是右手施與願印，身邊常有坐騎白象一起出現。

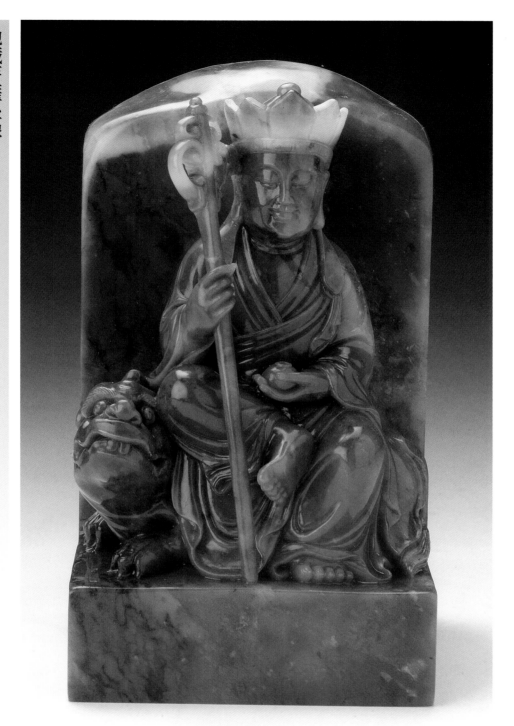

10×10×17.5 cm

地藏菩薩，梵文爲 Kusizigalubuha，在《地藏十輪經》中說到「安忍不動如大地，靜慮身密如祕藏」，故名之爲地藏，意即代表具有如大地般廣大慈悲心的菩薩。地藏菩薩的化身很多，有梵王身、大自在天身、佛身、聲聞身。密宗又將地藏菩薩稱之爲悲願金剛、悲愍金剛或與願金剛，在金剛界示現爲南方寶生如來之寶幢菩薩，因此地藏菩薩別名爲金剛寶幢菩薩。地藏菩薩是最親近大眾的菩薩，雖同爲菩薩，但造型與其他菩薩不同。其造型多剃髮圓頂，不戴寶冠或戴毗盧冠，身著袈裟，也就是所謂的聲聞形或比丘形，特定的造相爲一手持寶珠或蓮花，一手持錫杖，有時會有像獅子的怪獸坐騎「善聽」一起出現。

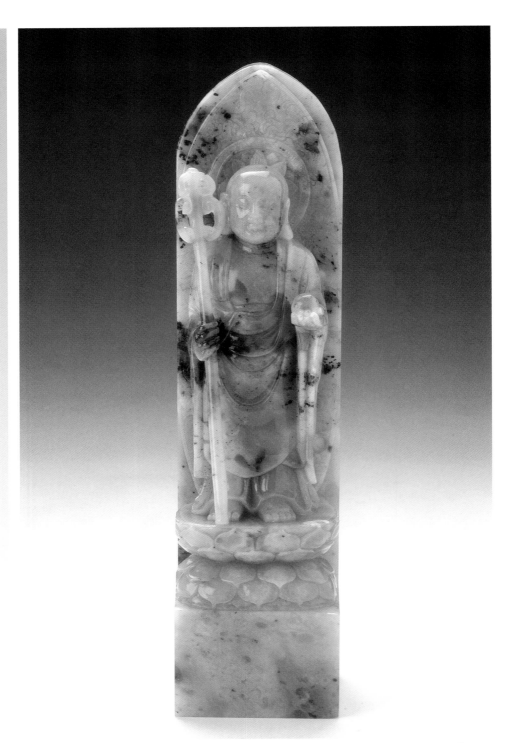

5.5×5.5×21.5 cm

地藏菩薩坐像
Seated Jizō Bodhisattva

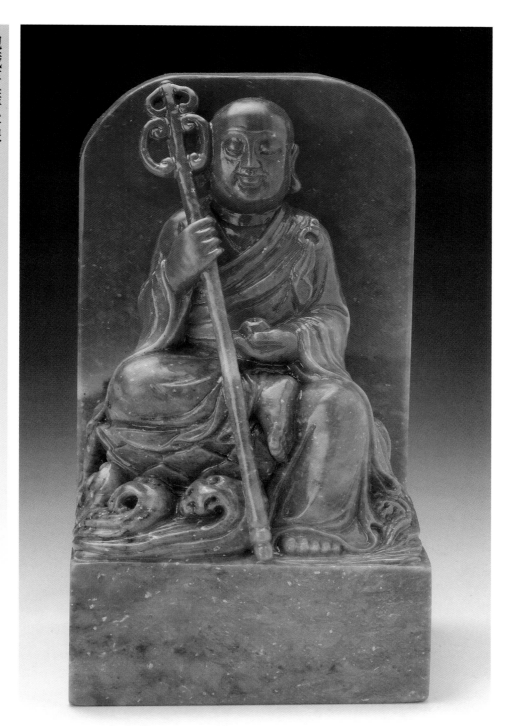

11 × 11 × 19.5 cm

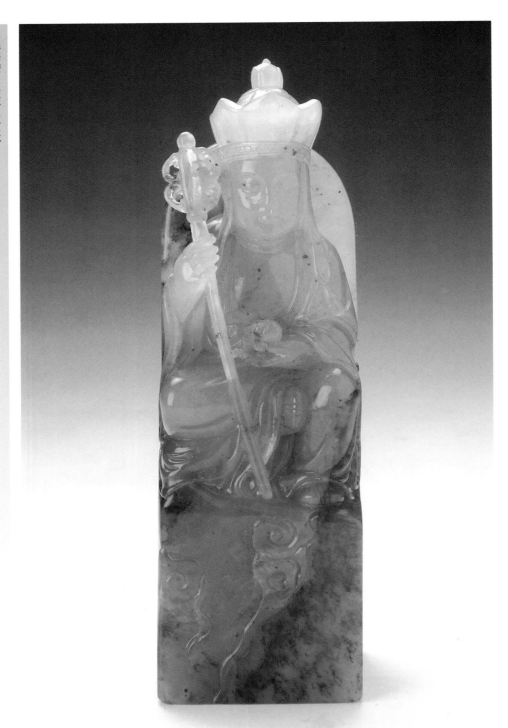

地藏菩薩坐像 *Seated Jizō Bodhisattva*

4.6×4.6×15.5 cm

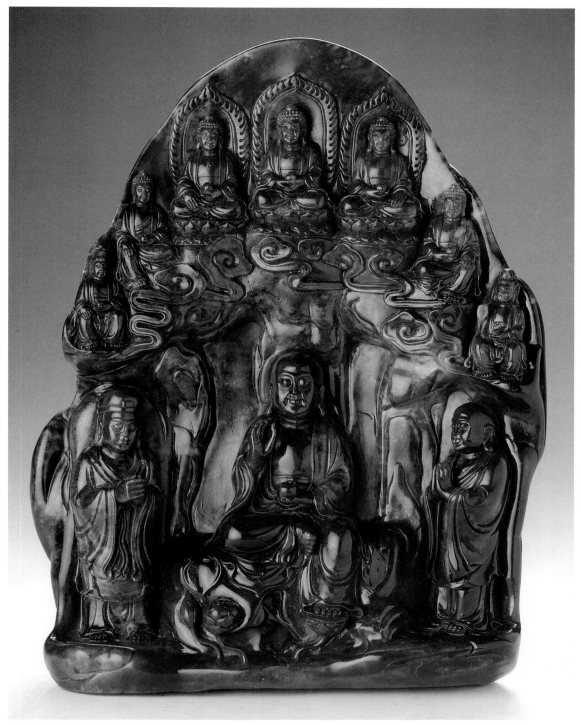

11×28×36 cm

本件作品以主尊地藏菩薩為主，地藏菩薩坐於下方的中間位置，採半跏趺姿勢，一腳踏蓮花，左右各立一弟子。上方有祥雲出現，上有三世佛和四大菩薩像。

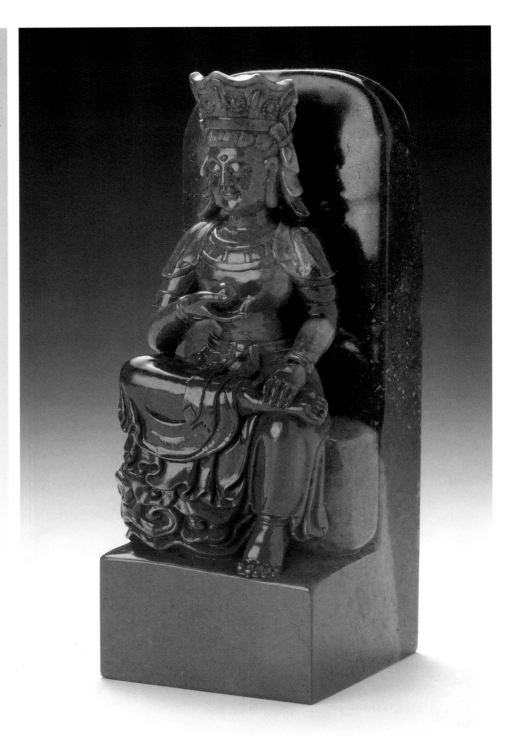

半跏菩薩像
Seated Bodhisattva

7×7×18.5 cm

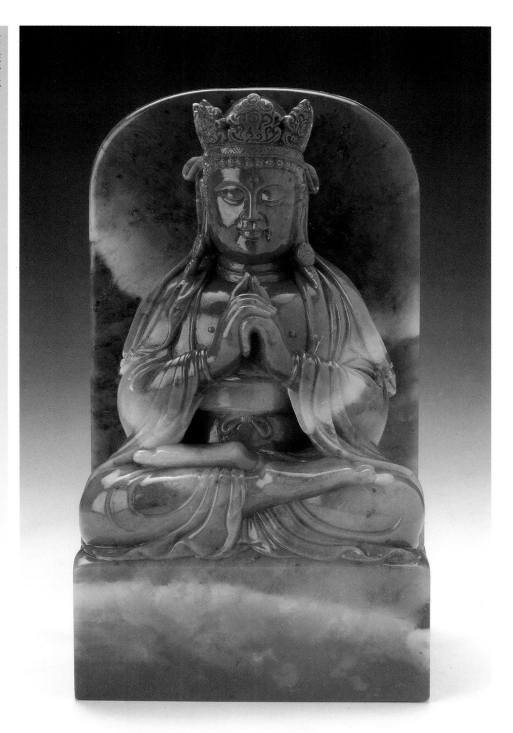

10×10×18 cm

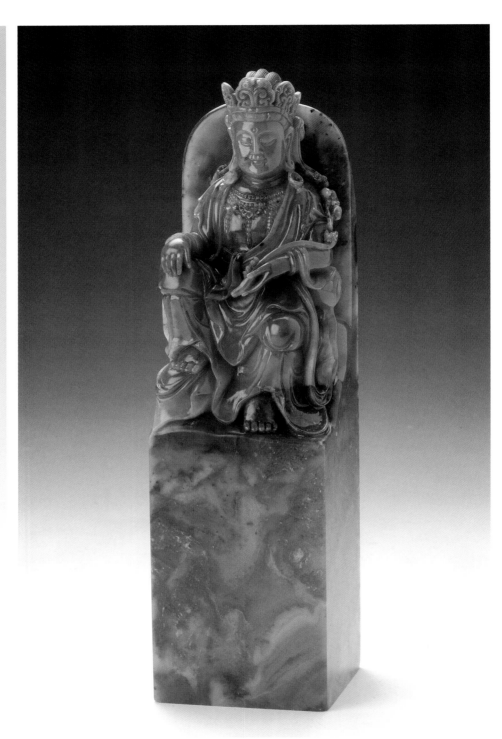

菩薩像 *Bodhisattva*

6×6×23 cm

唐密觀世音菩薩、文殊菩薩、普賢菩薩 *Three Bodhisattvas (Kuanyin, Manjusri and Samantabhadra)*

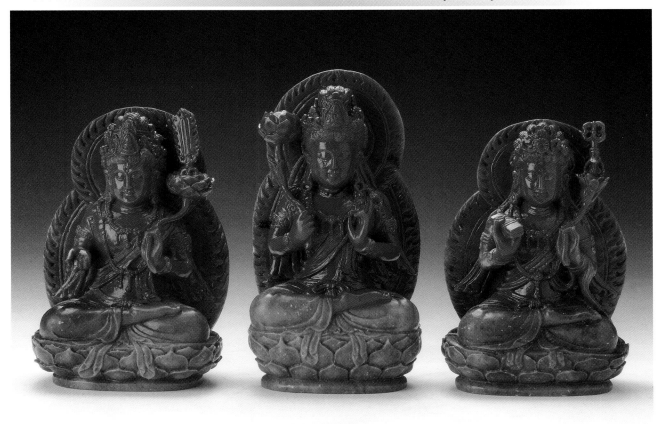

4.2×4×19 cm (左右 Left, Right)、4.2×4×21 cm (中 Middle)

密宗是大乘佛教的一個支派，是印度後期佛教的主流。因充滿神祕內容的特徵，故被稱為密教。密宗很早便傳入中國，最早可見於三國翻譯的經典，至唐玄宗時代，印度高僧到長安弘揚密法，大量翻譯密教經典，並受到唐代皇室的扶持，於是被稱為唐密。當時流行的佛或菩薩造型便被稱為唐密佛相或菩薩相。

本組作品即為唐密菩薩相，位於中間者為觀世音菩薩，觀世音菩薩右邊為普賢菩薩，左邊為文殊菩薩。其中文殊菩薩手持經典代表智慧、普賢菩薩代表道德、觀世音菩薩則代表慈悲。文殊和普賢菩薩經常與釋迦牟尼佛或觀音菩薩一起出現，與觀音菩薩三位合一時，稱「三大士」。

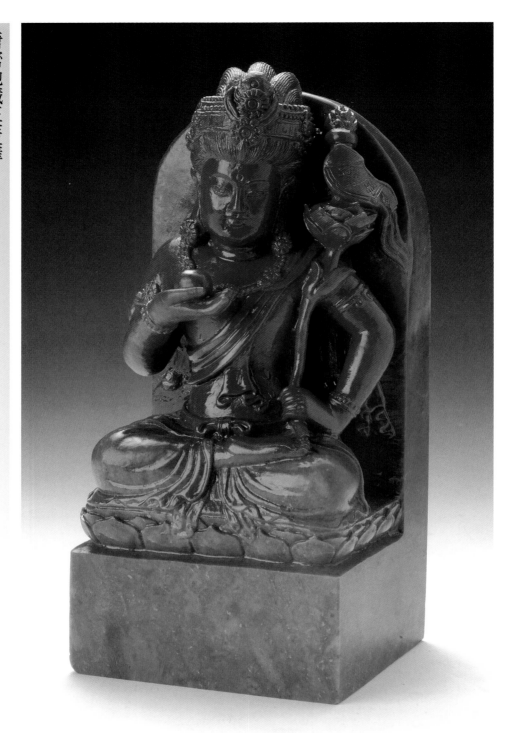

11.5×11×24 cm

本件作品為唐朝密宗的地藏菩薩像，早期的地藏菩薩形像多是在家菩薩
的裝束，唐朝以後的地藏菩薩像才由原本形象華麗的菩薩像轉變為僧侶
形象。

頂髻尊勝佛母像 *Statue of Ushnishavijaya*

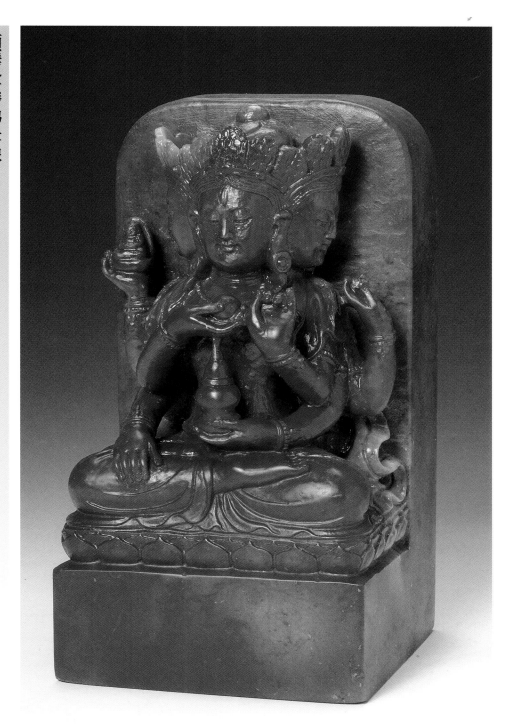

11×10×20 cm

佛母是藏傳佛教獨有的部像，佛母，即諸佛之母，本意並非指人，而是
指佛教的理體、法性與般若智慧。此件尊勝佛母，是密教教主大日如來
禪定時的化現相，藏傳佛教三長壽佛（無量壽佛、白度母、頂髻尊勝佛
母）之一。其造型為三面六臂，三頭均戴五葉花冠，額頭有一豎眼，每
面三眼，面形飽滿。左邊有二手上揚施無畏印，一手施定印托甘露寶
瓶；右邊一手持寶珠於胸前，一手施觸地印，一手托阿彌陀佛坐像，結
跏趺坐於蓮花座。藏密認為頂髻尊勝佛母是救苦救難的女菩薩，能除一
切煩惱，增長壽命及福慧。

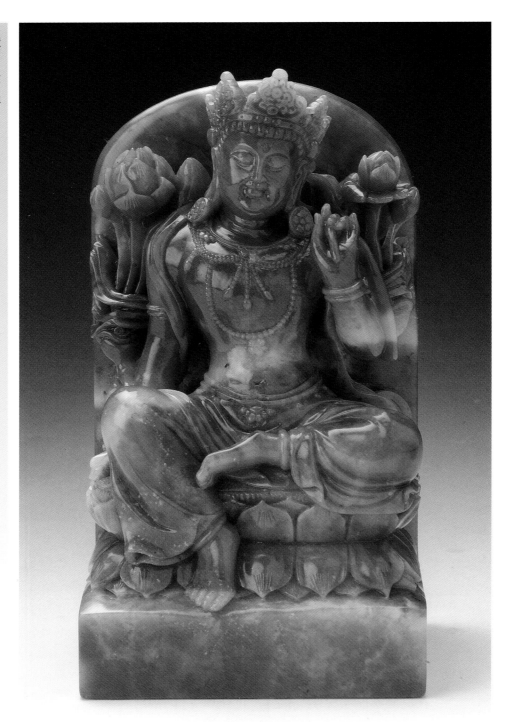

9×8.2×17 cm

觀世音菩薩信仰在藏傳佛教中亦是受到尊崇，其中觀音的化身度母，共有二十一位，有一說是從觀音的眼淚變化而來。二十一位度母以身上顏色區分，其中最常見的便是白度母與綠度母。本件綠度母的法相則是一頭二臂，只有兩眼，且雙手各持蓮花和結印，身體纖細而莊嚴。右腳垂下踏在蓮花上，意味著可隨時應機救渡眾生。左手持一支盛開的蓮花，蓮花上又有兩朵蓮花，一朵未開，一朵半開，意味著未來、現在、過去三世。

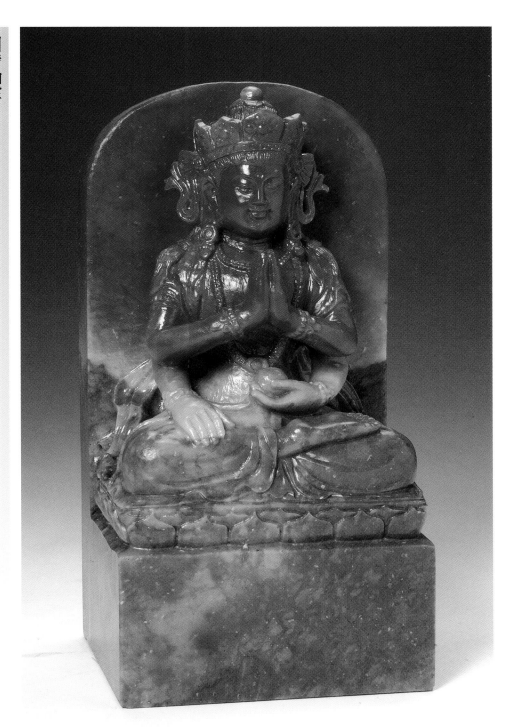

10×9.5×18 cm

四臂觀音是觀世音菩薩的化身之一，四臂觀音與文殊菩薩、金剛手菩薩
合稱為三族姓尊，代表慈悲、智慧與伏惡。本件觀音像頭戴寶冠，中央
二手合掌於胸前，次左手捧寶珠，次右手施觸地印，雙跏趺坐於蓮花座
上。

四臂觀音 *Four-armed Avalokitesvara*

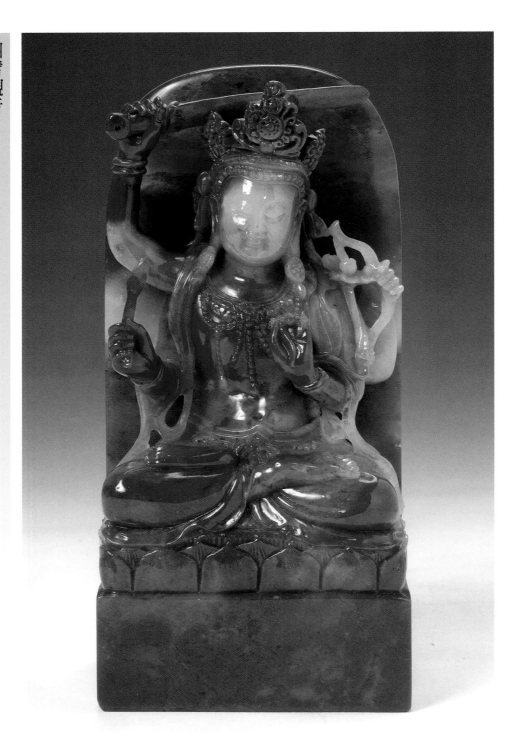

6.5×8×14 cm

為一面四臂觀音像,四臂代表四種佛行,即息、增、懷、誅,息代表的
是平息所有的痛苦與障礙;增代表的是增加福報、智慧、長壽及財富;
懷則是代表救度眾生;誅則為誅滅眾生種種惡念。雙腳掌向上盤腿的金
剛坐姿代表禪定的境界。

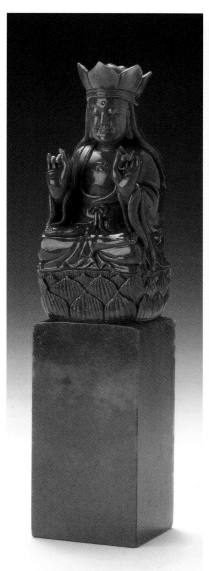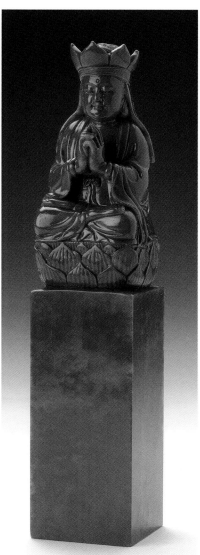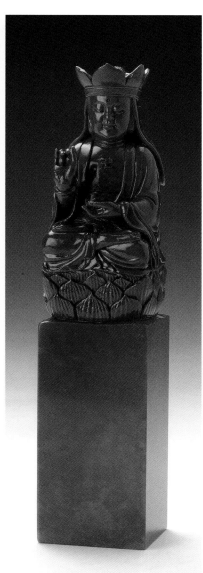

4×4×19 cm (左 Left)、4×4×21 cm (中 Middle)、4×4×19 cm (右 Right)

早期佛教造像中，一般佛的造像是坐像，而菩薩是站像；但是到了唐代之後，此分界逐漸泯滅，菩薩改由站而半跌坐（單腿坐）或全跌坐（盤腿打坐）。佛教有四大菩薩，爲文殊、普賢、觀音、地藏，觀音菩薩可幻化成多種形象以救渡眾生出苦難，但標準像是戴寶冠，結跏跌坐，手中或持蓮花或作禪定印。

本組作品共三尊，每件觀音像胸前刻有「卍」字紋，面容安詳，第一尊雙手施說法印；第二尊雙手結智拳印及第三尊左手作定印，右手作說法印。

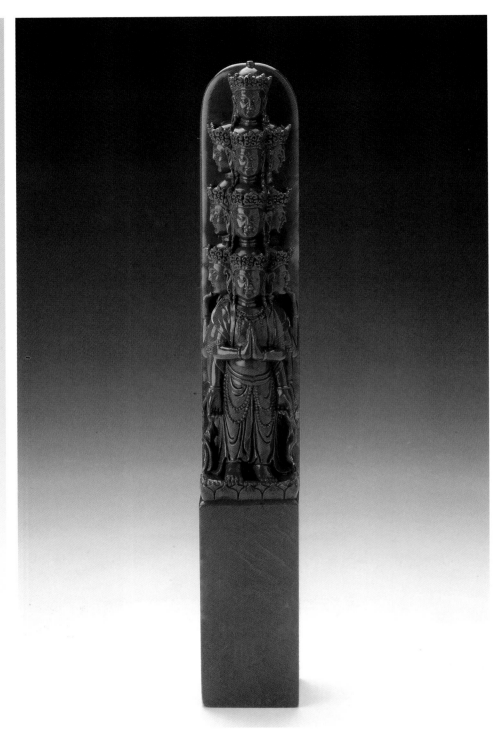

4.2×4×28 cm

此觀音像頭分四層，下面三層每層三面，最後一層一面，共十面。有八臂，中間兩臂雙手合掌，餘各手結手印。

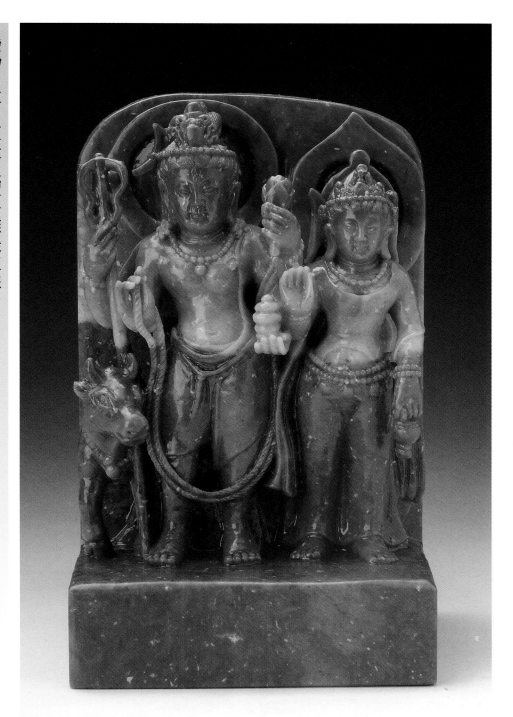

11 × 11 × 18 cm

此作品爲一組濕婆神家族像，以印度濕婆故事爲主題，濕婆是印度三大神之一，在西元九至十二世紀時，濕婆及其妻帕瓦娣、聖牛三尊像盛行於北印度，在此像中，濕婆通稱大自在天，妻子帕瓦娣則是以其六十二化身之一的烏瑪現身，故二人合稱「烏瑪－大自在天」。除二位人物外，另有濕婆的坐騎，即象徵濕婆戰士天性的聖牛難提，從濕婆身後探出頭來，與人物相互呼應。

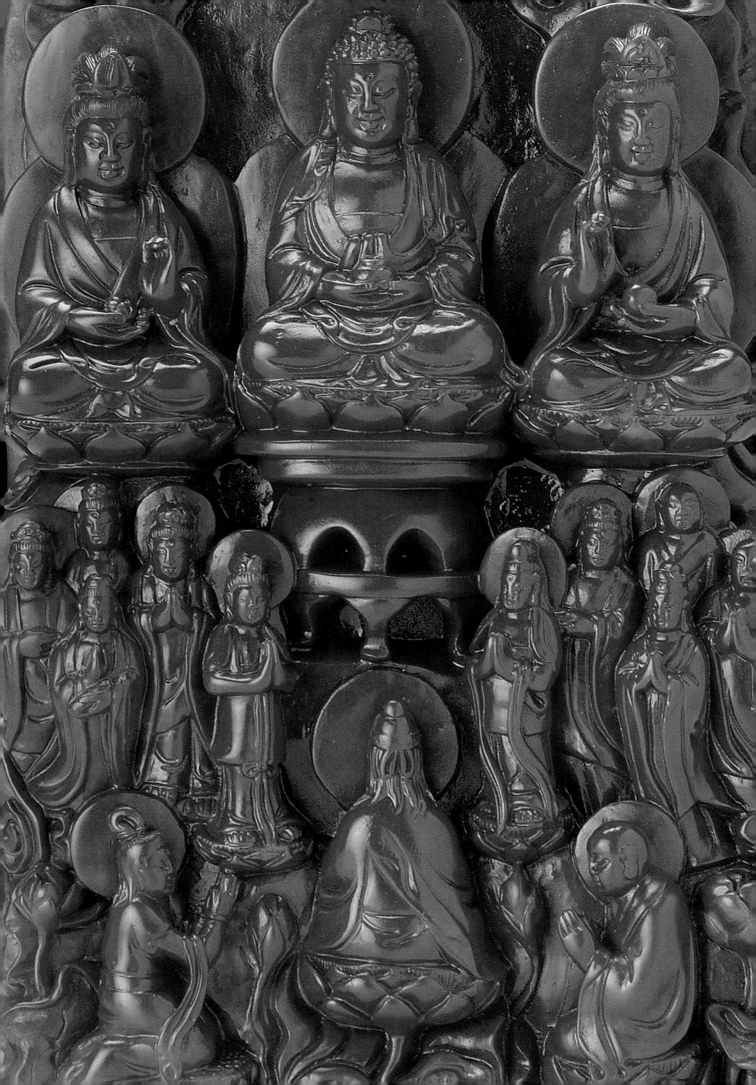

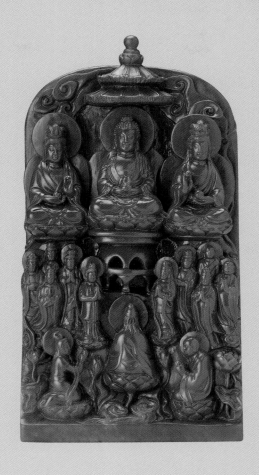

大悲咒八十八佛相
The Great Compassion Mantra Series

大悲咒化為圖像即所謂的大悲出相，其化現的尊形包羅萬象，從
慈悲相到忿怒相，從顯教到密教，從經典儀軌到感應傳說，大致
可區分為佛、菩薩、金剛、寶部、羯魔等五大類。大悲咒即「千
手千眼觀世音菩薩廣大圓滿無礙大悲心陀羅尼經大悲神咒」的簡
稱，實際的經文只有八十四句，其中除了第四十三句「娑婆娑婆」
指「五濁惡世」外，其餘八十三句皆代表觀世音菩薩顯示的八十
三種不同法相，是觀世音菩薩的內證心相。後世流傳的八十八出
相圖，則是將原來的八十四句再增加四尊金剛護法神，而成八十
八尊大悲出相。

此經屬密教觀音法門，全篇為梵音。從「南無喝囉怛那哆囉夜耶」
起，到最後一句「唵悉殿都漫多囉跋陀耶娑婆訶」結束，八十四
句經文，句句皆有其譯意，並化現為各式佛像。

本系列作品，是參照民間流傳的大悲出相圖樣再略作修改而刻成
八十八佛像，以經文順序及觀世音菩薩所顯示之法相排列成八十
八尊佛，且幾乎每件佛像面部皆剛好有水坑原石的紅色。

大悲咒全文

南無・喝囉怛那・哆囉夜耶 (一) 南無・阿唎耶 (二)

婆盧羯帝・爍缽囉耶 (三) 菩提薩埵婆耶 (四)

摩訶薩埵婆耶 (五) 摩訶迦盧尼迦耶 (六) 唵 (七)

薩皤囉・罰曳 (八) 數怛那怛寫 (九)

南無悉吉㗚埵・伊蒙阿唎耶 (十)

婆盧吉帝・室佛囉楞馱婆 (十一)

南無・那囉謹墀 (十二) 醯利摩訶皤哆沙咩 (十三)

薩婆阿他・豆輸朋 (十四) 阿逝孕 (十五)

薩婆薩哆・那摩婆薩哆・那摩婆伽 (十六)

摩罰特豆 (十七) 怛姪他 (十八) 唵・阿婆盧醯 (十九)

盧迦帝 (二十) 迦羅帝 (二十一) 夷醯唎 (二十二)

摩訶菩提薩埵 (二十三) 薩婆薩婆 (二十四) 摩囉摩囉 (二十五)

摩醯摩醯・唎馱孕 (二十六) 俱盧俱盧・羯蒙 (二十七)

度盧度盧・罰闍耶帝 (二十八) 摩訶罰闍耶帝 (二十九)

陀囉陀囉 (三十) 地唎尼 (三十一) 室佛囉耶 (三十二)

遮囉遮囉 (三十三) 麼麼・罰摩囉 (三十四) 穆帝隸 (三十五)

伊醯伊醯 (三十六) 室那室那 (三十七)

阿囉嘇・佛囉舍利 (三十八) 罰沙罰參 (三十九)

佛囉舍耶 (四十) 呼嚧呼嚧摩囉 (四十一)

呼嚧呼嚧醯利 (四十二)　娑囉娑囉 (四十三)　悉唎悉唎 (四十四)

蘇嚧蘇嚧 (四十五)　菩提夜・菩提夜 (四十六)

菩馱夜・菩馱夜 (四十七)　彌帝唎夜 (四十八)

那囉謹墀 (四十九)　地利瑟尼那 (五十)　波夜摩那 (五十一)

娑婆訶 (五十二)　悉陀夜 (五十三)　娑婆訶 (五十四)

摩訶悉陀夜 (五十五)　娑婆訶 (五十六)　悉陀喻藝 (五十七)

室皤囉耶 (五十八)　娑婆訶 (五十九)　那囉謹墀 (六十)

娑婆訶 (六十一)　摩囉那囉 (六十二)　娑婆訶 (六十三)

悉囉僧・阿穆佉耶 (六十四)　娑婆訶 (六十五)

娑婆摩訶・阿悉陀夜 (六十六)　娑婆訶 (六十七)

者吉囉・阿悉陀夜 (六十八)　娑婆訶 (六十九)

波陀摩・羯悉陀夜 (七十)　娑婆訶 (七十一)

那囉謹墀・皤伽囉耶 (七十二)　娑婆訶 (七十三)

摩婆利・勝羯囉夜 (七十四)　娑婆訶 (七十五)

南無喝囉怛那・哆囉夜耶 (七十六)

南無・阿唎耶 (七十七)　婆羅吉帝 (七十八)　爍皤囉夜 (七十九)

娑婆訶 (八十)　唵・悉殿都 (八十一)　漫多囉 (八十二)

跋陀耶 (八十三)　娑婆訶 (八十四)

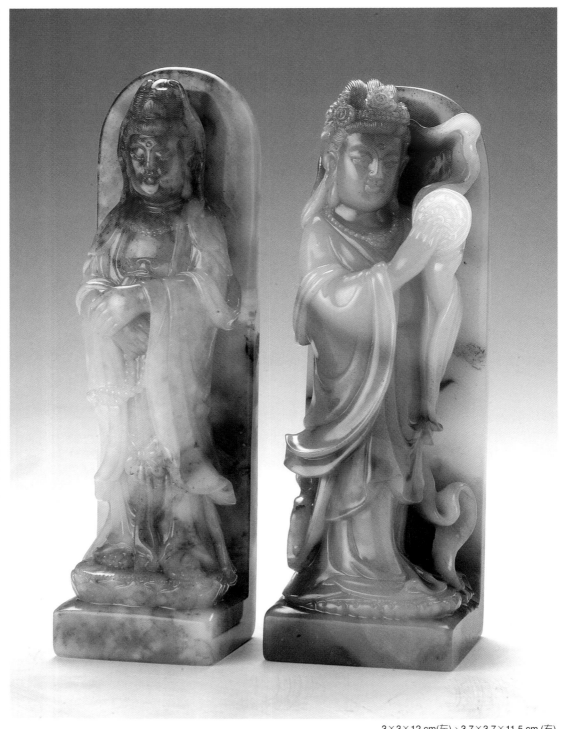

3×3×12 cm(左)、3.7×3.7×11.5 cm (右)

大悲咒第一句「南無・喝囉怛那・哆囉夜耶」，「南無」爲皈依敬從，「喝囉怛那」爲寶，「哆囉夜」爲三，「耶」爲禮，全句意思爲皈依禮敬十方無盡三寶，觀世音菩薩現手持念珠相（左）。第二句「南無・阿唎耶」，「南無」爲皈依敬從，「阿唎」爲聖者，或遠離惡法，「耶」爲禮，全句意思爲敬禮皈依遠離惡法的聖者，觀世音菩薩現手持法輪相（右）。

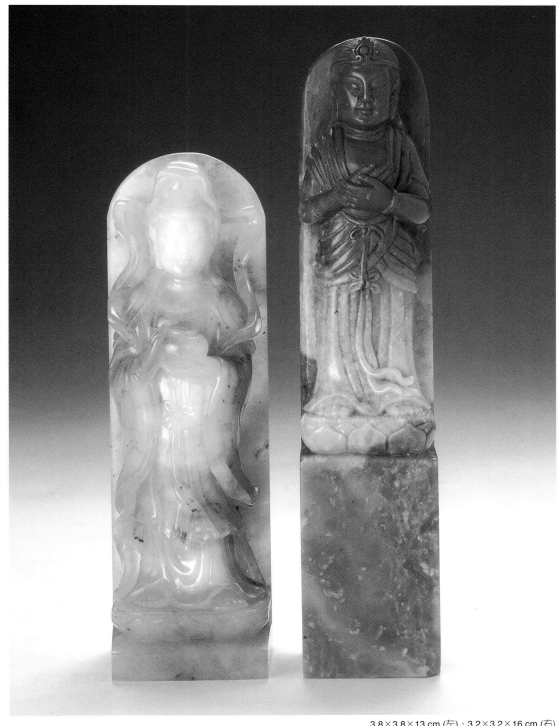

3.8×3.8×13 cm（左）、3.2×3.2×16 cm（右）

大悲咒第三句「婆盧羯帝‧爍鉢囉耶」，「婆盧羯帝」爲觀察之意，「爍鉢囉」爲自在，「耶」爲禮，全句意思爲敬禮自在觀世音，觀世音菩薩化身持鉢相（左）。第四句「菩提薩埵婆耶」，「菩提」爲覺，「薩埵」爲有情，「婆耶」爲禮，此句意爲敬禮覺有情，觀世音菩薩現不空絹索菩薩相（右）。

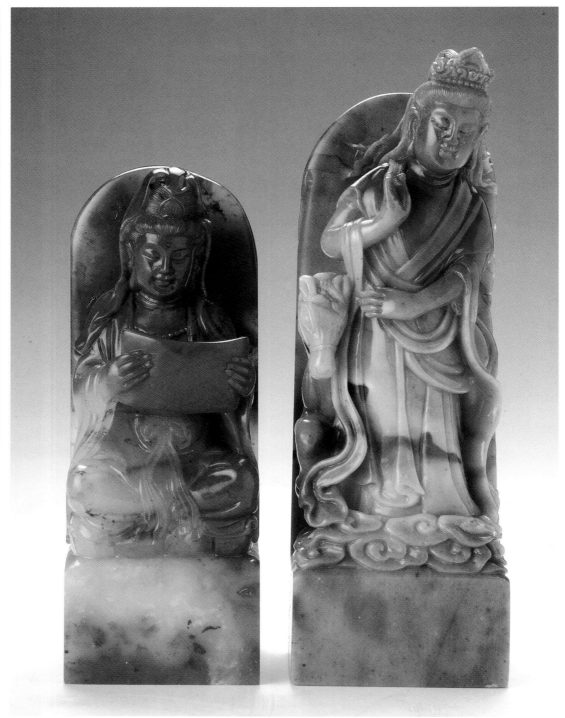

4×4×12 cm (左)、4×4.5×15cm (右)

大悲咒第五句「摩訶薩埵婆耶」,「摩訶」爲大、多、勝之意,「薩埵」
爲有情,「婆耶」爲禮,意爲敬禮大勇猛者即得解脫,觀世音菩薩現自
誦咒之本身相（左）。第六句「摩訶迦盧尼迦耶」,「迦盧」爲悲,「尼
迦」爲心,「耶」爲禮,全句意爲敬禮大悲,自覺自渡,覺人渡人,觀
世音菩薩現馬鳴菩薩相（右）。

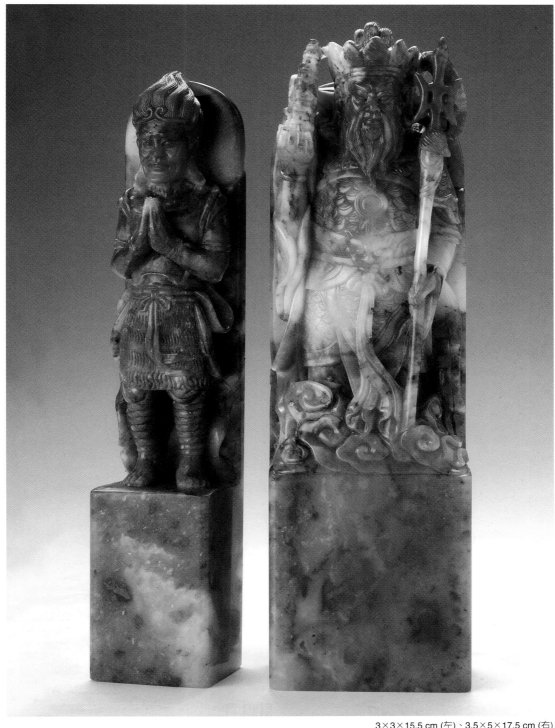

3×3×15.5 cm (左)、3.5×5×17.5 cm (右)

大悲咒第七句「唵」意為皈命，為真言之母，意為觀智、行願、教理、因果等，乃誦經之始，觀世音菩薩現諸鬼神王合掌誦咒相（左）。第八句「薩皤囉‧罰曳」，「薩皤囉」為自在，「罰曳」為聖尊，意為自在聖尊，觀世音菩薩現四大天王相（右）。

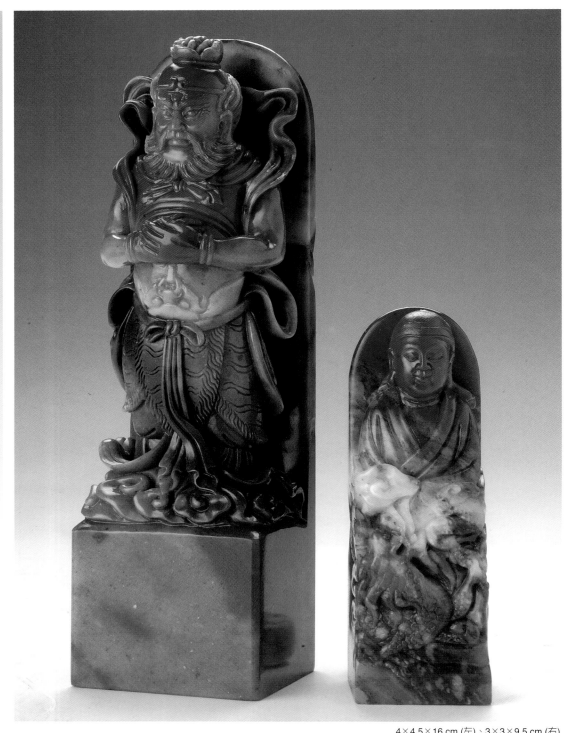

4×4.5×16 cm (左)、3×3×9.5 cm (右)

大悲咒第九句「數怛那怛寫」,「數怛那」為正教勝妙,「怛寫」為歡言笑語,教詔咒召,全句意指聰明聖賢加護,觀世音菩薩現四大天王部落相(左)。第十句「南無悉吉慄埵・伊蒙阿唎耶」,「南無」為皈命,「悉吉利埵」為禮拜之意,「伊蒙」為我乃無我,「阿唎耶」為聖者,全句意為皈依真我聖者,觀世音菩薩則化身為龍樹菩薩相(右)。

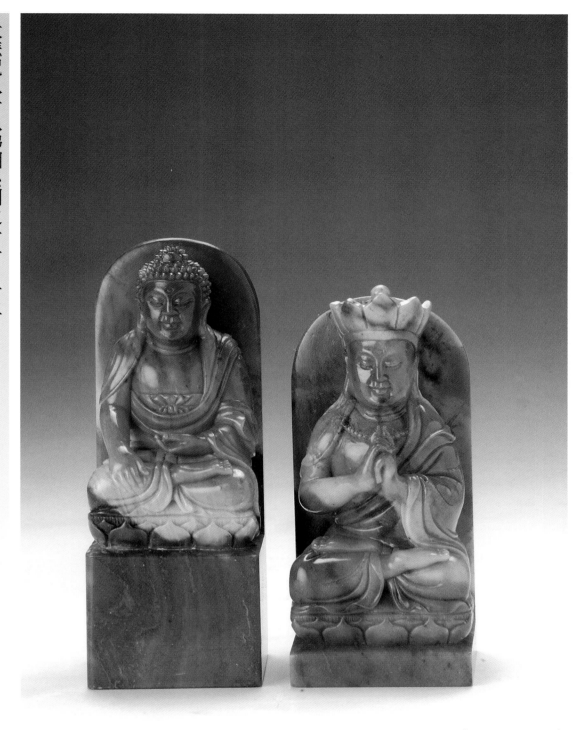

4×4×11 cm (左)、4.5×4.5×9 cm (右)

大悲咒第十一句「婆盧吉帝・室佛囉楞馱婆」，「婆盧吉帝」爲觀，
「室佛囉」世音，「楞馱婆」意爲海島，全句意爲觀自在菩薩行大悲善
業處，觀世音菩薩現圓滿報身盧舍那佛相（左）。第十二句「南無・那
囉謹墀」，「南無」爲皈命，「那囉」爲賢，「謹墀」爲愛，全句意爲
皈依賢愛慈悲心、恭敬心及無上菩提心，觀世音菩薩則現清淨身毘盧遮
那佛相（右）。

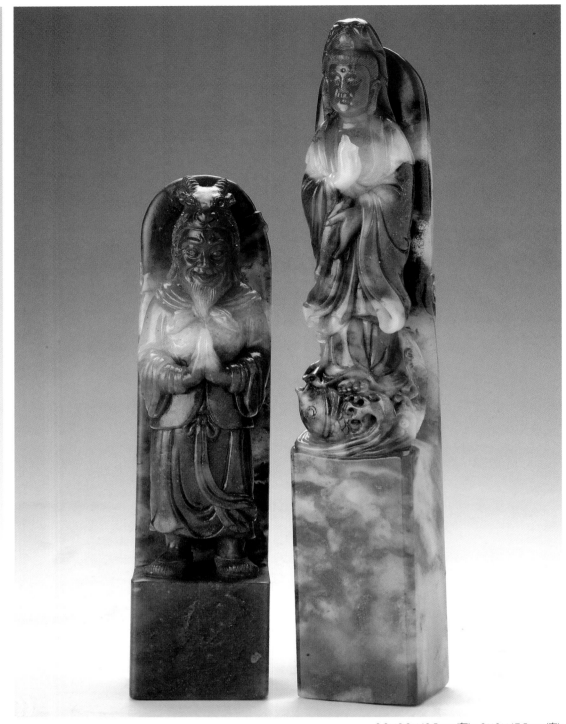

3.2×3.2×13.5 cm (左)、3×3×17.5 cm (右)

大悲咒第十三句「醯唎摩訶皤哆沙咩」,「醯唎」爲心,「摩訶皤哆沙
咩」爲大光明、空觀心,觀世音菩薩現羊頭神王相(左)。第十四句
「薩婆阿他・豆輸朋」,「薩」爲看見,「婆」是平等,「阿」是一切法
清淨,「他豆輸朋」是道法無邊,意爲利益六道四生,同沾甘露,觀世
音菩薩現甘露王菩薩相(右)。

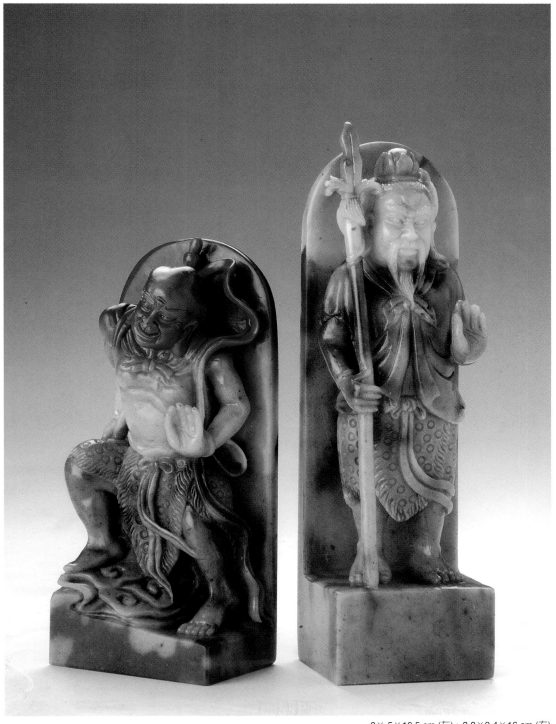

3×.5×10.5 cm（左）、3.8×3.4×16 cm（右）

大悲咒第十五句「阿逝孕」爲無比法或指卑陋心或無雜心，意爲善者獎勵，惡者應即懺悔，觀世音菩薩現飛騰夜叉天王相（左）。第十六句「薩婆薩哆‧那摩婆薩哆‧那摩婆迦」，「薩婆薩哆」爲佛法無邊，「那摩婆薩哆」則指佛法平等，「那摩婆迦」則指佛渡有緣，觀世音菩薩現婆迦婆帝神王相（右）。

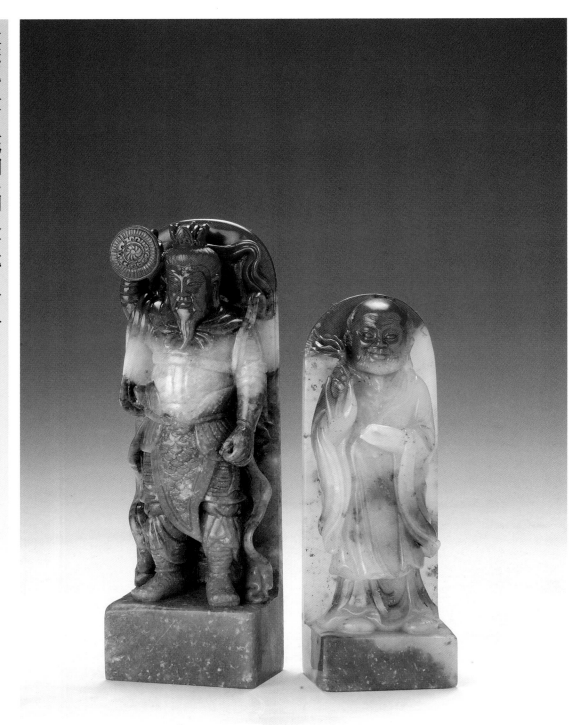

2.5×4×12 cm (左)、2.8×3×10 cm (右)

大悲咒第十七句「摩罰特豆」指天親世友，觀世音菩薩現軍吒唎菩薩相（左）。第十八句「怛姪他」則是指大悲咒中的菩薩聖號、悲心、手印或智眼等諸種法門的真言，觀世音菩薩則化現阿羅漢身相（右）。

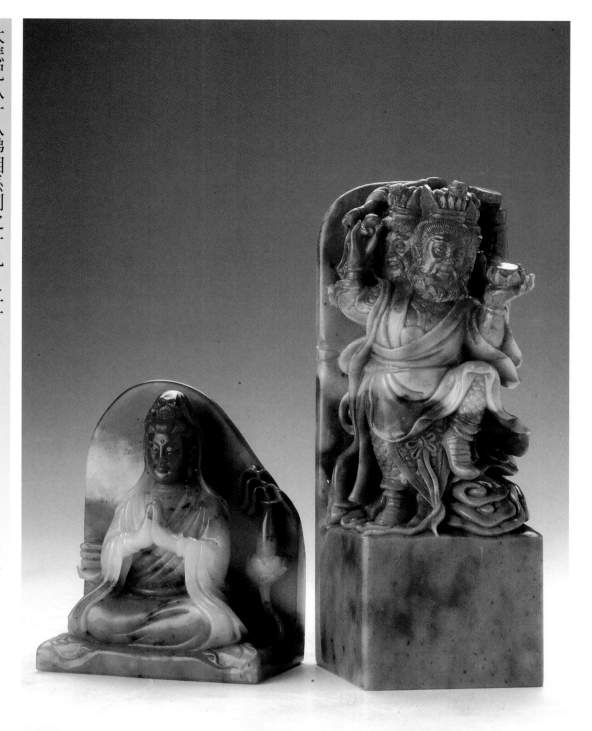

5×7×9 cm (左)、5.5×5.5×15.5 cm (右)

大悲咒第十九句「唵‧阿婆盧醯」，「唵」爲引導生出，「阿婆盧醯」爲觀音，觀世音菩薩顯無量慈悲相（左）。第二十句「盧迦帝」爲世尊、世自在，意爲與天地同體，觀世音菩薩現大梵天王相（右）。

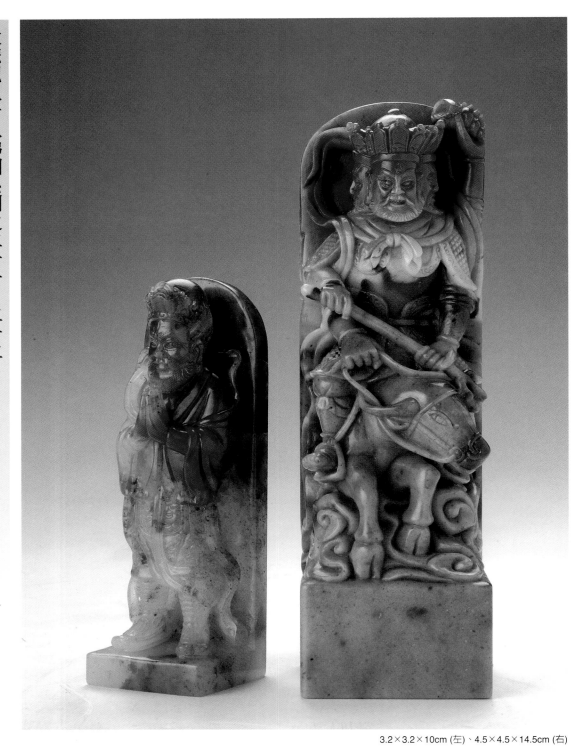

3.2×3.2×10cm (左)、4.5×4.5×14.5cm (右)

大悲咒第二十一句「迦羅帝」為悲者、救苦難者，觀世音菩薩現帝釋神相（左）。第二十二句「夷醯唎」為順教、無心，意為順道而行，即可得道，觀世音菩薩現三十三天魔醯首羅天神相（右）。

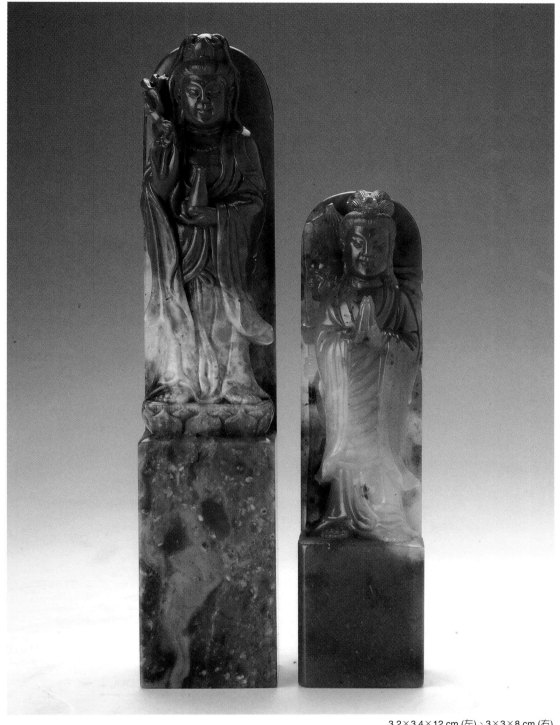

3.2×3.4×12 cm (左)、3×3×8 cm (右)

大悲咒第二十三句「摩訶菩提薩埵」,「摩訶」是指佛法之廣大,「菩
提」是看破世界皆空,「薩埵」是指修無上道,觀世音菩薩現清淨無我
慈悲相(左)。第二十四句「薩婆薩婆」,「薩婆」是說佛法平等,利樂
眾生,觀世音菩薩現香積菩薩相(右)。

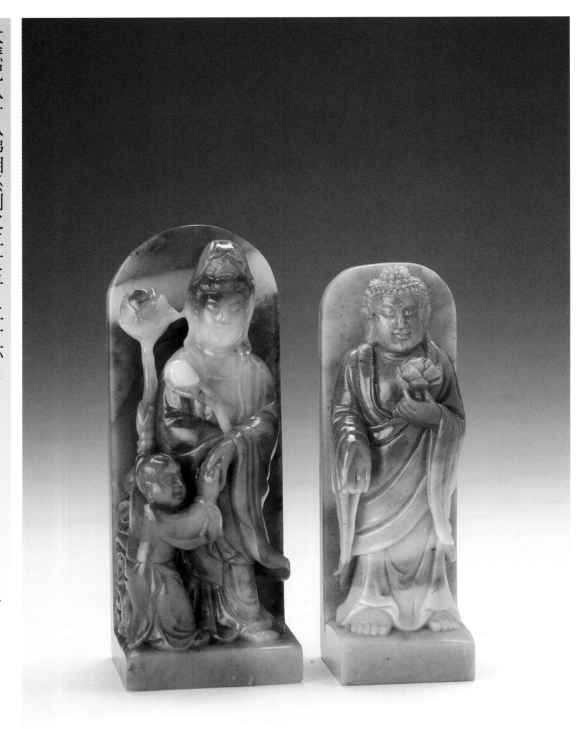

3.3×3.3×22 cm (左)、3.2×3.5×9.6 cm (右)

大悲咒第二十五句「摩囉摩囉」為增長、如意、隨意，即如意珠手眼，觀世音菩薩現白衣觀世音菩薩相，手持如意（左）。第二十六句「摩醯摩醯‧唎馱孕」，「摩醯」與「摩訶」同，意為大自在，「摩醯」指修道人無時不自在，「唎馱孕」則是指蓮花，全句意為修成金剛法身，得蓮花寶座，觀世音菩薩現白髮阿彌陀佛相，手持蓮花（右）。

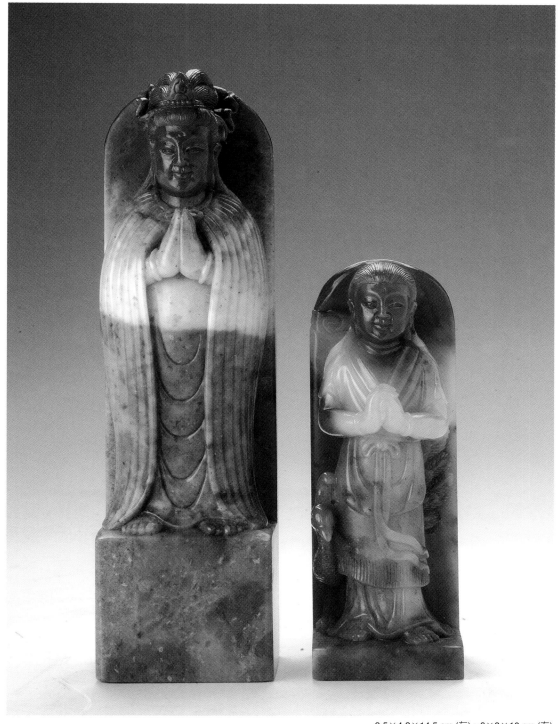

3.5×4.2×14.5 cm (左)、3×3×10 cm (右)

大悲咒第二十七句「俱盧俱盧・羯蒙」,「俱盧」是指發心修道,可感動天神佑護,「羯蒙」則是指修道人應當植諸功德,以做證果的根基,觀世音菩薩現空身菩薩相(左)。第二十八句「度盧度盧・罰闍耶帝」「度盧」是說修道人要穩定腳跟,一心修持,不爲外道所惑,「度盧度盧」則意指明而能決,定而能靜,「罰闍耶帝」則指廣博嚴峻,能超脫生死苦惱,觀世音菩薩現嚴峻菩薩相(右)。

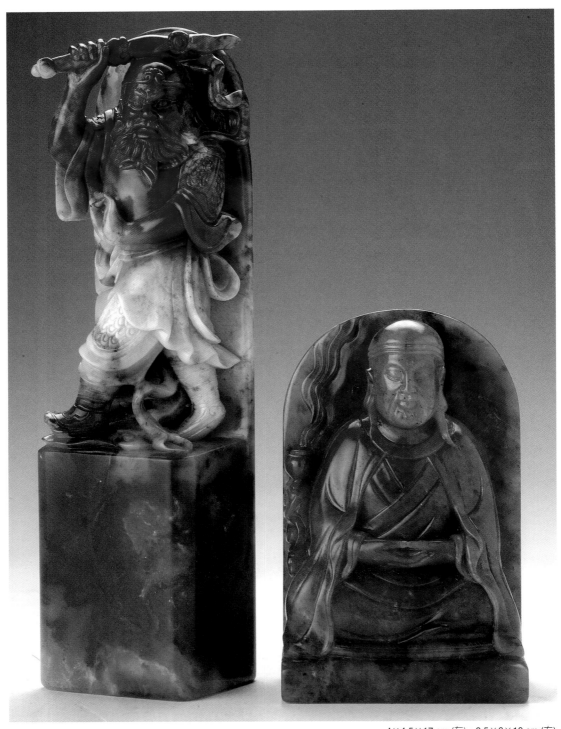

4×4.5×17 cm (左)、3.5×6×10 cm (右)

大悲咒第二十九句「摩訶罰闍耶帝」是指道法無邊，能解脫生死苦惱，觀世音菩薩現大力天將相，手持寶杵（左）。第三十句「陀囉陀囉」是，「陀囉」是指修道人若一塵不起，則可升諸天，觀世音菩薩現大丈夫身苦修行相（右）。

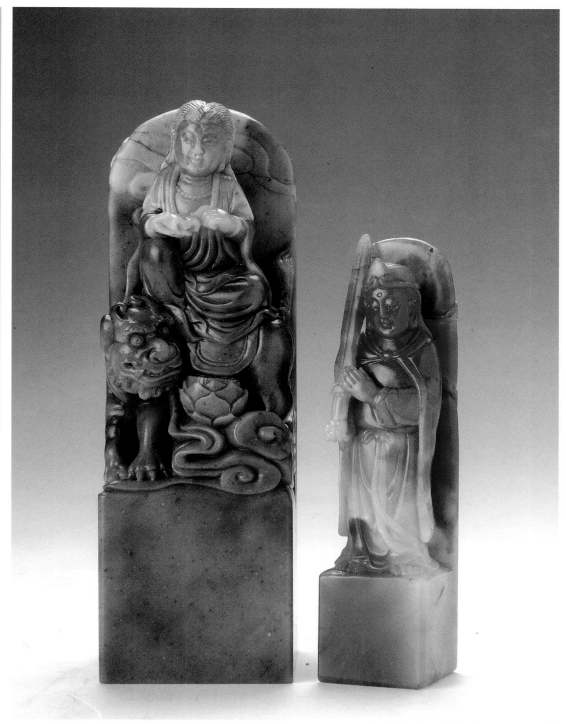

大悲咒八十八佛相系列之三十一、三十二 *The Great Compassion Mantra Series: No. 31 & 32*

4.5×4.5×14 cm (左)、2.5×2.5×11 cm (右)

大悲咒第三十一句「地唎尼」，「地」是世界，「唎」是一切眾生，「尼」是修道的童貞女，全句意指大道不分男女，女子亦可成佛，觀世音菩薩現獅子王身相（左）。第三十二句「室佛囉耶」意為圓融，大方光明，觀世音菩薩現霹靂菩薩相，手持金杵（右）。

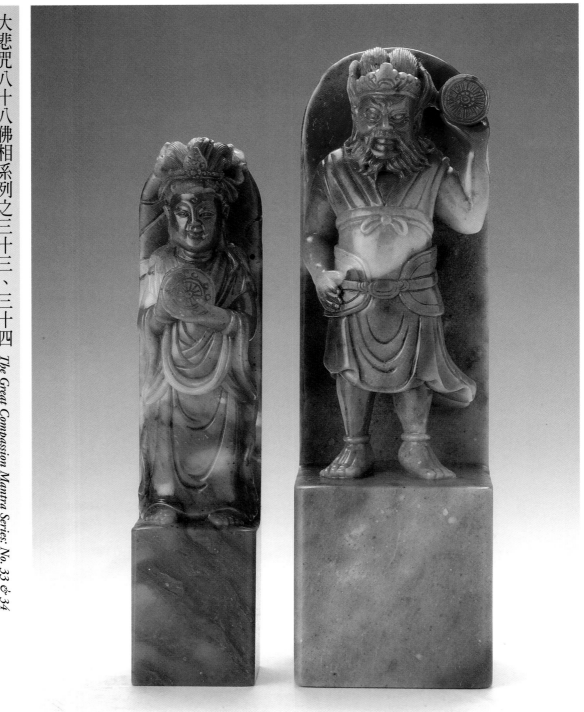

2.8×2.8×14 cm (左)、4.6×4.6×16 cm (右)

大悲咒第三十三句「遮囉遮囉」，其中「遮囉」是指現忿怒色，「遮囉
遮囉」是現大忿怒相，意為法雷一吼，諸行遍空，觀世音菩薩現摧碎菩
薩相，手把金輪（左）。第三十四句「麼麼‧罰摩囉」，「麼」是諸我離
我，「麼麼」是指為善可破除惡障災難，「罰摩囉」是道境難測，全句
乃菩薩以救世的苦心，現慈悲心相，因此觀世音菩薩現大降魔金剛相
（右）。

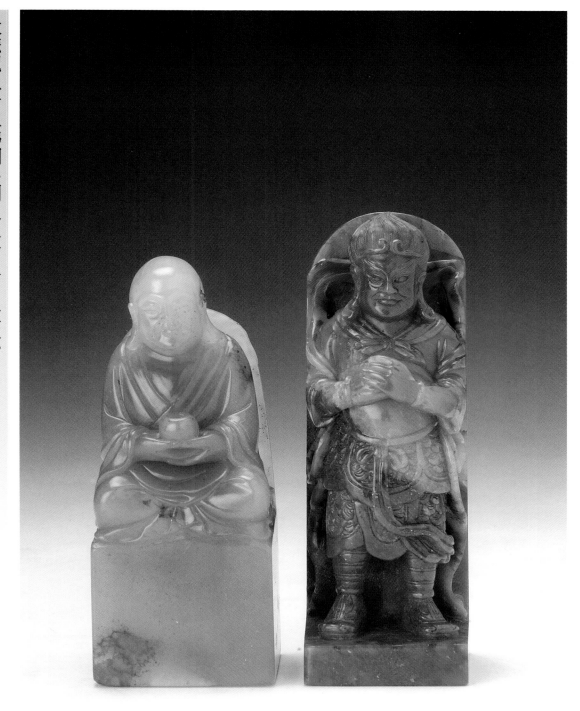

3.8×4×10 cm (左)、3.8×3.8×11 cm (右)

大悲咒第三十五句「穆帝隸」是說閉目澄心默持，意為淨心修持，觀世音菩薩現諸佛菩薩相（左）。第三十六句「伊醯伊醯」是說一切聽其自然，觀世音菩薩現魔醯首羅天王相（右）。

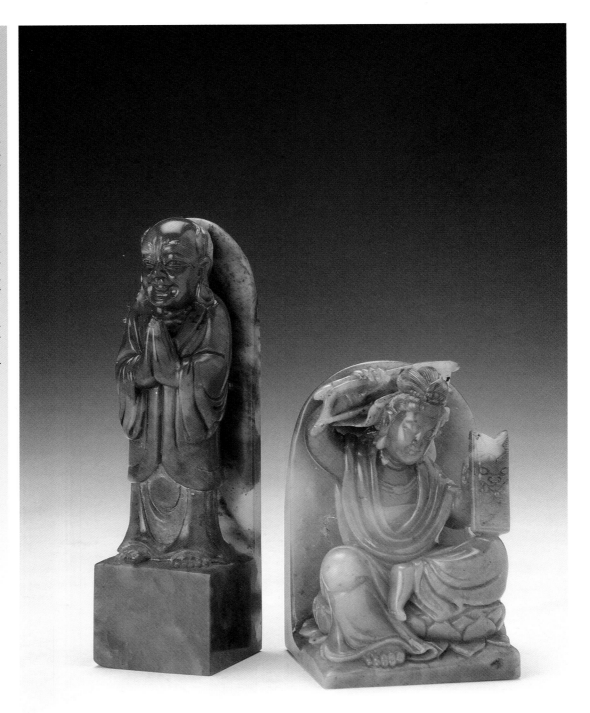

3×3×11 cm (左)、4.5×4.5×7 cm (右)

大悲咒第三十七句「室那室那」,「室那」是說道心堅定,生大智慧,「室那室那」是指修道者可得大智慧,觀世音菩薩現迦那魔將天王相(左)。第三十八句「阿囉嘇・佛囉舍利」,「阿囉嘇」是指超出法外而為法王,於法自在,「佛囉舍利」則是指修成清淨法身得佛珠,全句是菩薩示人修持不能拘泥於法,亦不能離於法的真言,觀世音菩薩現執牌弩弓箭相(右)。

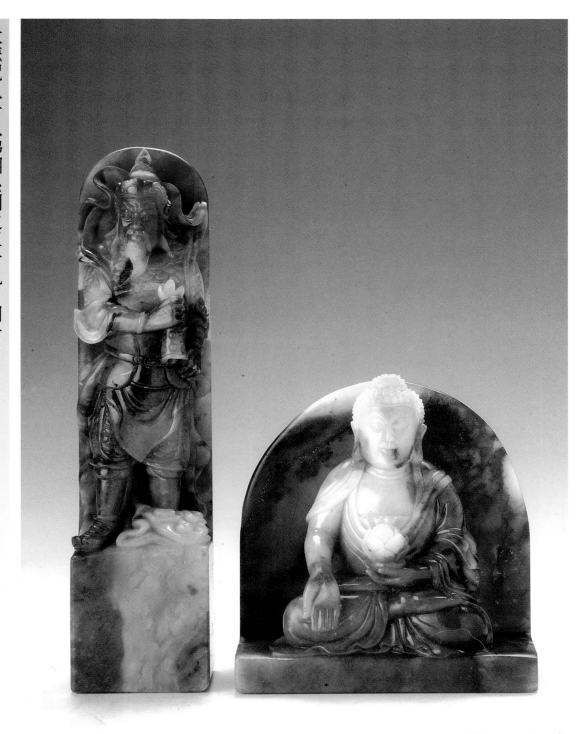

3.1×3.1×13.5 cm (左)、4×7.2×8 cm (右)

大悲咒第三十九句「罰沙罰參」，「罰沙」是指修道需忍耐，「罰參」是指成道有真樂，全句意為要得真正快樂，需忍耐修持，觀世音菩薩現金盔地將相，手持鈴鐘（左）。第四十句「佛囉舍耶」是說修道人，如能捨去貪念，醒悟本來面目，便能常與十方諸佛見面，觀世音菩薩現阿彌陀佛相（右）。

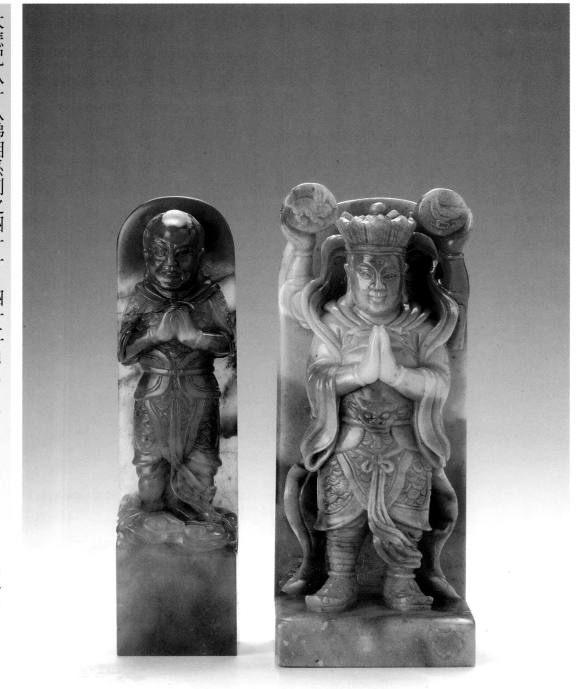

2.2×2.9×10.5 cm (左)、4×4.7×11 cm (右)

大悲咒第四十一句「呼嚧呼嚧摩囉」,「呼嚧」是現神鬼相,「呼嚧」
是因現神鬼相而降伏鬼眾,「摩囉」是現歡喜如意相,觀世音菩薩現八
部神王相(左)。第四十二句「呼嚧呼嚧醯利」意為一切自在,觀世音
菩薩現四臂尊天相(右)。

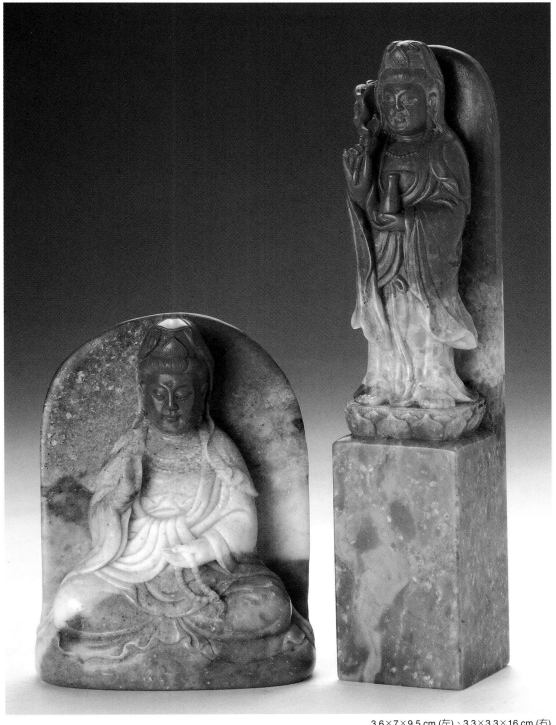

3.6×7×9.5 cm (左)、3.3×3.3×16 cm (右)

大悲咒第四十三句「娑囉娑囉」,「娑囉」意爲堅固,「娑囉娑囉」意爲不但要堅固,更要能永久持續。此句指修道人應把色身看成幻影,以堅忍之心,一心向道堅定不移,方能於五濁惡世超脫生死苦惱,得證清淨果位,故觀世音菩薩顯應五濁惡世(左)。第四十四句「悉唎悉唎」,「悉唎」是利益眾生,「悉唎悉唎」意指愛護眾生而不捨棄,觀世音菩薩執楊枝淨瓶現慈悲相(右)。

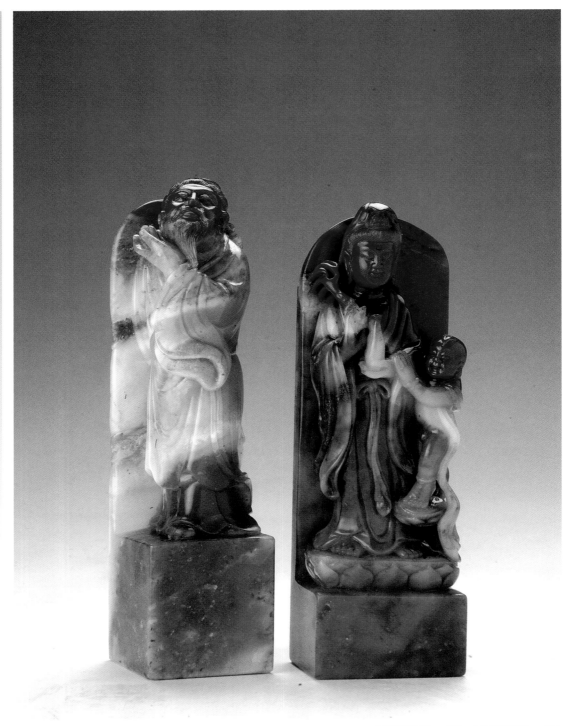

3.2×3.2×13 cm (左)、2.8×3.8×12 cm (右)

大悲咒第四十五句「蘇嚧蘇嚧」，意爲遍施甘露而能普利眾生，觀世音菩薩現諸佛樹葉落聲相（左）。第四十六「菩提夜・菩提夜」，「菩提夜」意爲勇猛精進，日夜修行，「菩提夜・菩提夜」則意爲自始至終，永不退避，觀世音菩薩攜幼童現大慈大悲相（右）。

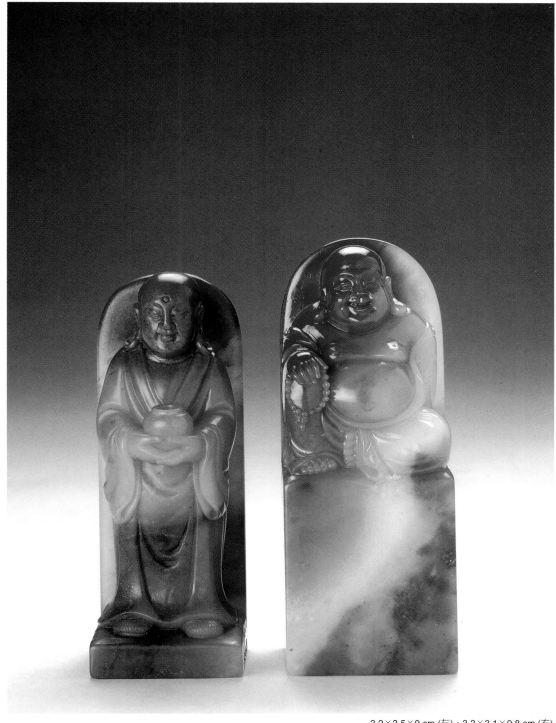

3.2×3.5×9 cm (左)、3.3×3.1×9.8 cm (右)

大悲咒第四十七句「菩馱夜‧菩馱夜」意爲無人相、無我相,一切惡道眾生皆平等,觀世音菩薩現阿難尊者相(左)。第四十八句「彌帝唎夜」意爲大量及大慈悲心,觀世音菩薩現彌勒菩薩相(右)。

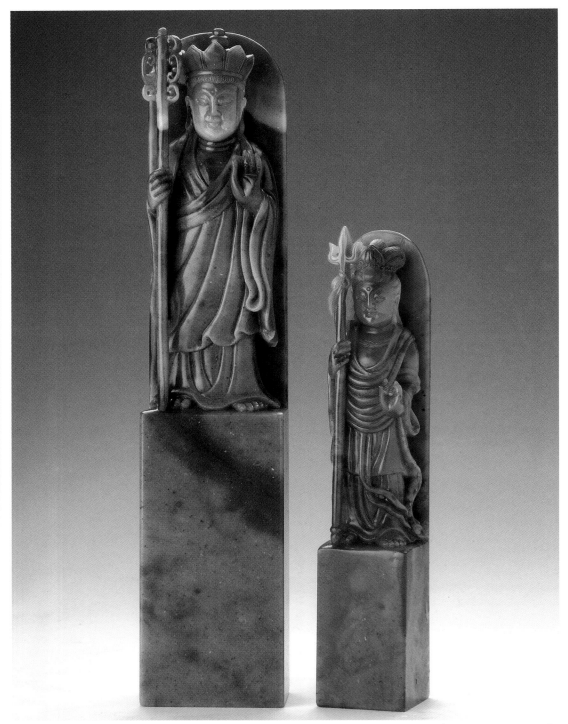

3.9×4.2×21 cm (左)、2.7×2.7×14.5 cm (右)

大悲咒第四十九句「那囉謹墀」為大慈大悲、善護善頂，觀世音菩薩現地藏菩薩相（左）；第五十句「地利瑟尼那」為堅利或指劍，觀世音菩薩現寶幢菩薩相（右）。

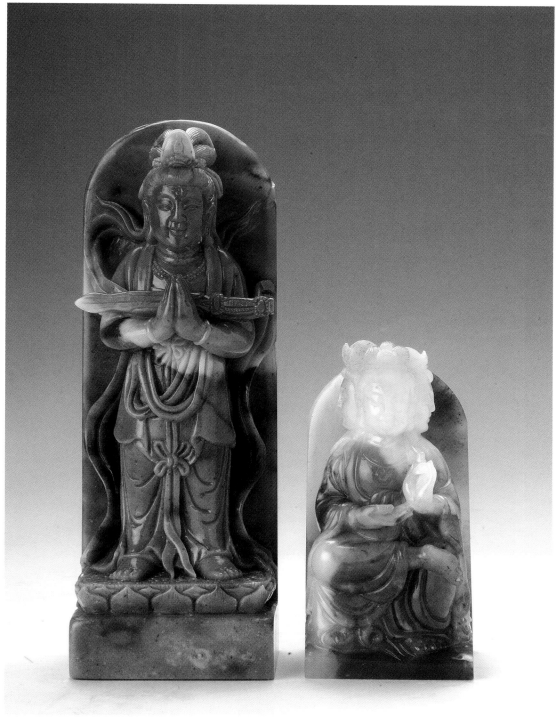

4.1×4.8×14 cm (左)、4×4×8 cm (右)

大悲咒第五十一句「婆夜摩那」是歡喜的名稱，意為成就，觀世音菩薩
現金光幢菩薩相，雙手上橫放鈸折羅杵（左）。第五十二句「娑婆訶」
意指成就、吉祥、圓寂、息災、增益、無住等，為真言結語，觀世音菩
薩現三頭善聖菩薩相（右）。

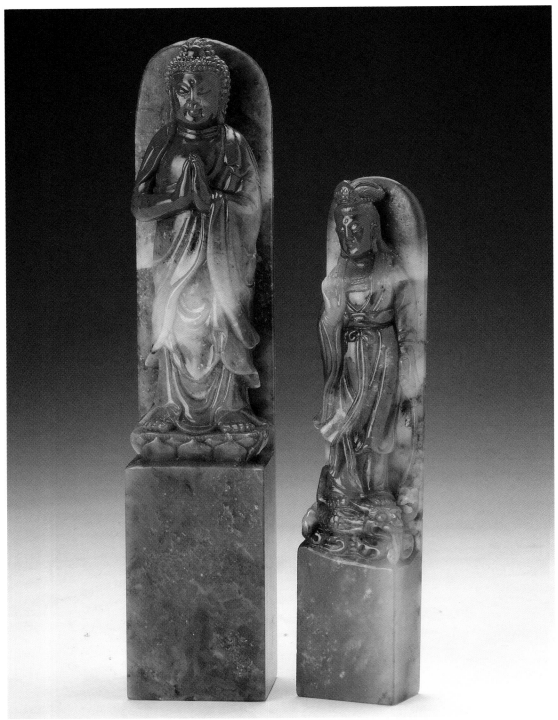

2.8×3×10.6 cm (左)、1.8×2.8×14 cm (右)

大悲咒第五十三句「悉陀夜」為道法無邊，眾生需擺脫名利方得成就，
觀世音菩薩現舍利佛尊者相（左）。第五十四句「娑婆訶」是菩薩再次
提醒眾生要認清真理大道的真言，因此觀世音菩薩現恆河沙菩薩相
（右）。

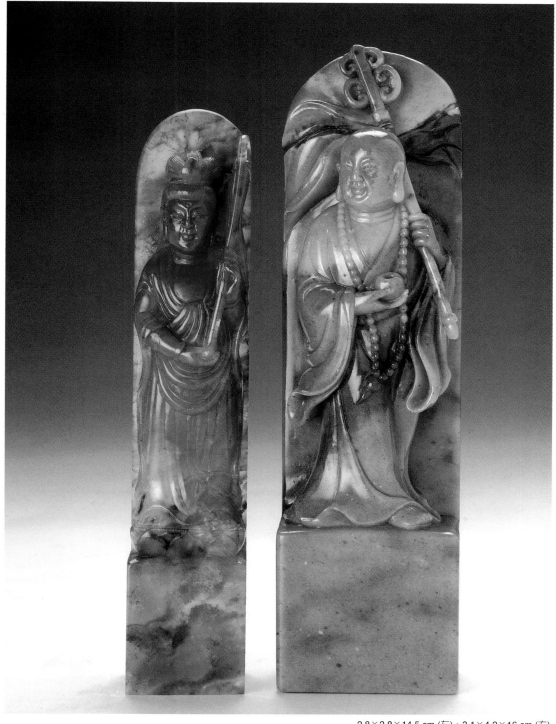

2.8×2.8×14.5 cm (左)、3.1×4.2×16 cm (右)

大悲咒第五十五句「摩訶悉陀夜」意指佛法廣大，凡肯修持者，均可成就佛果，觀世音菩薩現放光菩薩相，手持赤幡（左）。第五十六句「娑婆訶」意為廣大無邊，觀世音菩薩現目犍連尊者相，手持錫杖掛袈裟（右）。

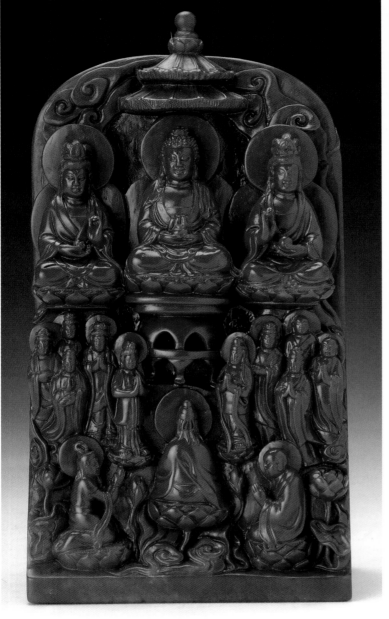
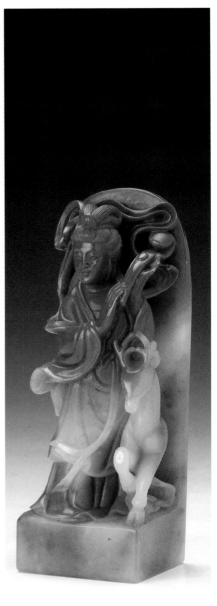

6×9×18 cm (左)、3.8×4×12.2 cm (右)

大悲咒第五十七「悉陀喻藝」，「悉陀」指成就的利益，「喻藝」指無
爲虛空，全句意指諸天神祇悉得成就，觀世音菩薩法顯極樂世界諸天菩
薩相（左）。第五十八句「室皤囉耶」爲自在，意爲諸天仙女均能成就
自在妙道，觀世音菩薩現天女相（右）。

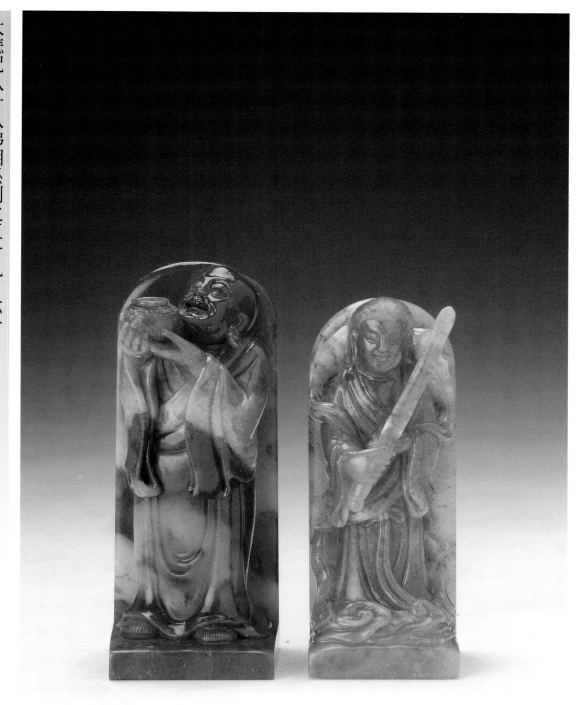

3.5×3.5×9.5 cm (左)、3.4×3.4×8.8 cm (右)

大悲咒第五十九句「娑婆訶」意指無為法自在成就，觀世音菩薩現阿那閣尊者相，高擎盂缽（左）。第六十句「那囉謹墀」指賢愛成就，觀世音菩薩現山海惠菩薩相，手持金劍（右）。

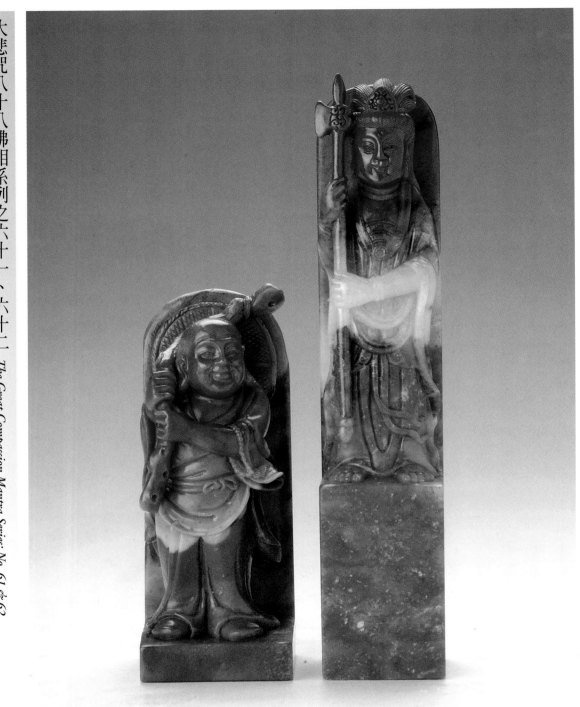

3.6×3.6×9.5 cm (左)、2.9×2.9×15 cm (右)

大悲咒第六十一句「娑婆訶」為接上句而再度叮嚀，怕眾生墮落於旁門
左道，觀世音菩薩現栴陀羅尊者相（左）。第六十二句「摩囉那囉」，
「摩囉」為如意，「那囉」為尊上，全句意為修道如意，無上堅固，觀
世音菩薩現寶印王菩薩相，手持金斧（右）。

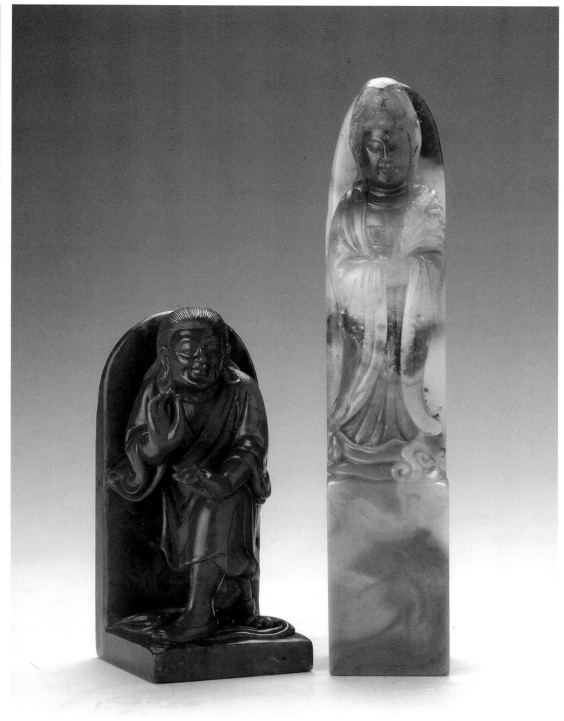

4×4×9 cm (左)、2.8×2.8×15 cm (右)

大悲咒第六十三句「娑婆訶」意爲勸人認清眞正大道，並時時具警覺
心，觀世音菩薩現絲羅尊者相，踏浪發海潮音（左）。第六十四句「悉
囉僧・阿穆佉耶」，「悉囉僧」爲愛護，「阿穆佉耶」爲不空，意爲愛
眾生和合，菩薩不忍眾生受諸苦惱，故特現藥王菩薩相，以治療諸疫
（右）。

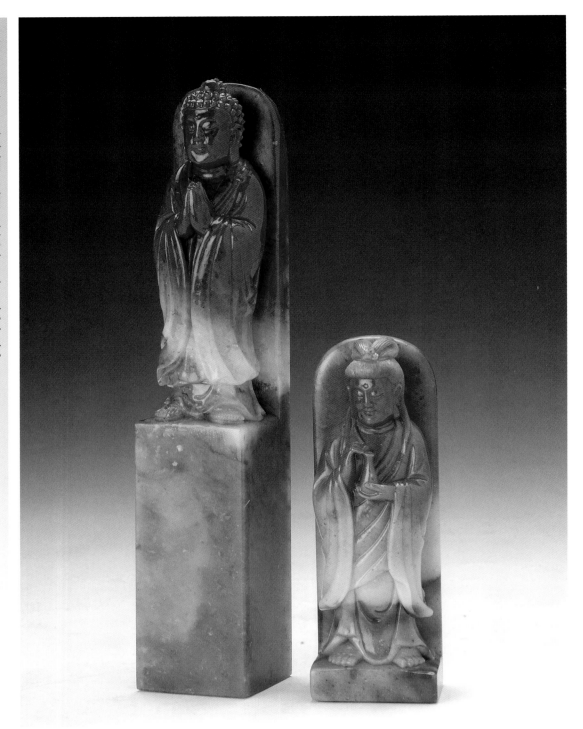

2.9×3×15.5 cm (左)、2.3×3×9 cm (右)

大悲咒第六十五句「娑婆訶」以圓滿慈悲，安樂眾生，觀世音菩薩現圓滿菩薩相（左）。第六十六句「娑婆摩訶‧阿悉陀夜」，「娑婆」為忍受，「摩訶」為大乘法，「阿悉陀夜」為無量成就，此句是菩薩以無量慈悲，渡化大千世界一切物類，觀世音菩薩現藥上菩薩相（右）。

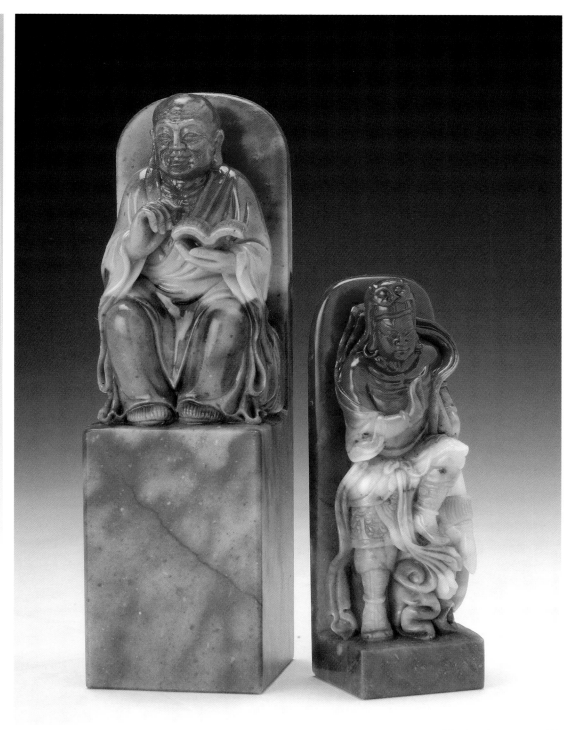

4×4.5×15.5 cm (左)、3.4×3.4×10.5 cm (右)

大悲咒第六十七句「娑婆訶」意爲究竟涅槃，眾生悉皆成就，觀世音菩薩現舍利佛菩薩相（左）。第六十八句「者吉囉‧阿悉陀夜」，「者吉囉」意指金剛輪降伏怨魔，「阿悉陀夜」爲無比成就，全句意爲金剛法輪降伏怨魔得無比成就，觀世音菩薩現虎喊神將相，手持斧（右）。

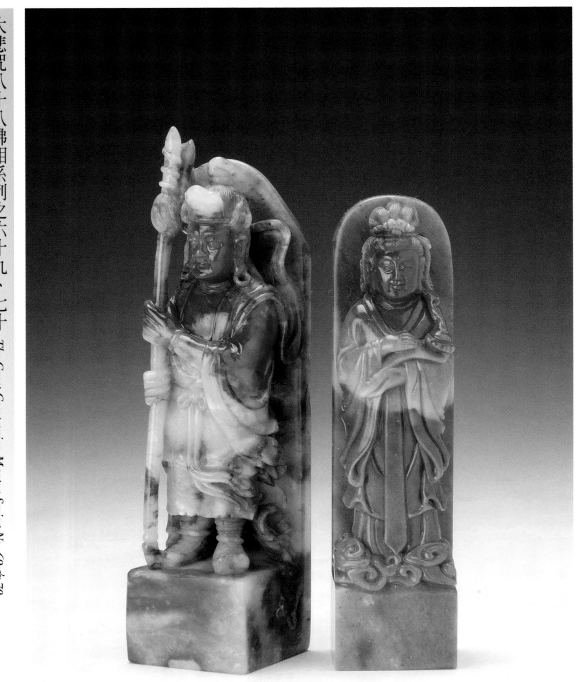

3×3×13 cm (左)、2.4×2.9×11.2 cm (右)

大悲咒第六十九句「娑婆訶」為總結上句，為化導眾生，解除怨憎，觀世音菩薩現諸天魔王相，手持蛇鎗（左）。第七十句「波陀摩‧羯悉陀夜」，「波陀」為紅蓮花，「摩羯」為善勝，「悉陀夜」為悉皆成就，觀世音菩薩現靈香天菩薩相，手持如意香爐（右）。

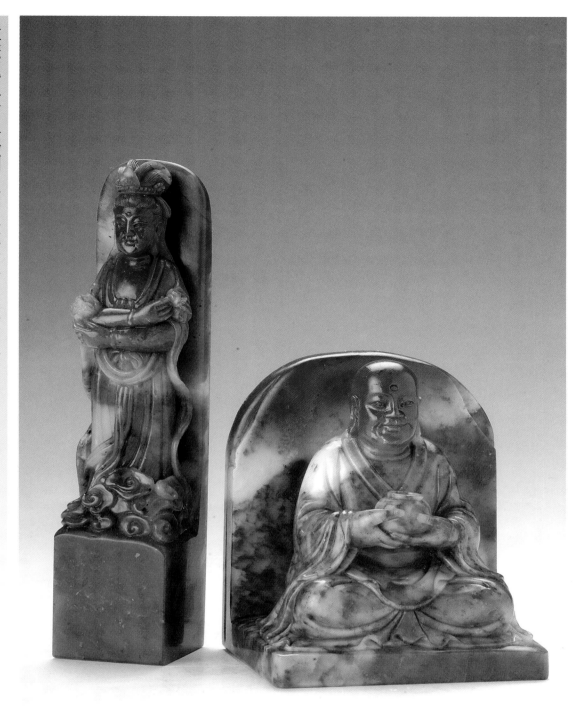

2.9×2.9×12.5 cm (左)、6.5×6.5×8 cm (右)

大悲咒第七十一句「娑婆訶」本句爲總結上句修道要在省察中多用工夫，觀世音菩薩現散花天菩薩相（左）。第七十二句「那囉謹墀・皤伽囉耶」，「那囉謹墀」爲賢守，「皤伽囉耶」爲聖尊，觀自在，觀世音菩薩現富樓那尊者相，手捧缽盂（右）。

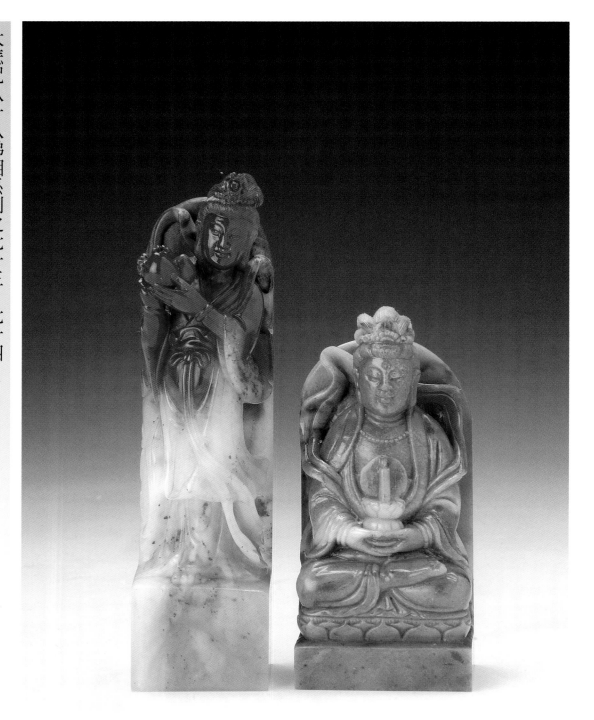

3.2×3.2×12.1 cm (左)、3×4×9.3 cm (右)

大悲咒第七十三句「娑婆訶」本句為總結上文,眾生應真實修持,斷諸煩惱,觀世音菩薩現多囉尼子菩薩相,手捧果(左)。第七十四句「摩婆利‧勝羯囉夜」,「摩婆利」為大勇、英雄,「勝羯囉夜」為生性、本性,全句意為若皈依本性,大勇之德,皆可成就,觀世音菩薩現三摩禪那菩薩相,跏趺輪掌寶燈(右)。

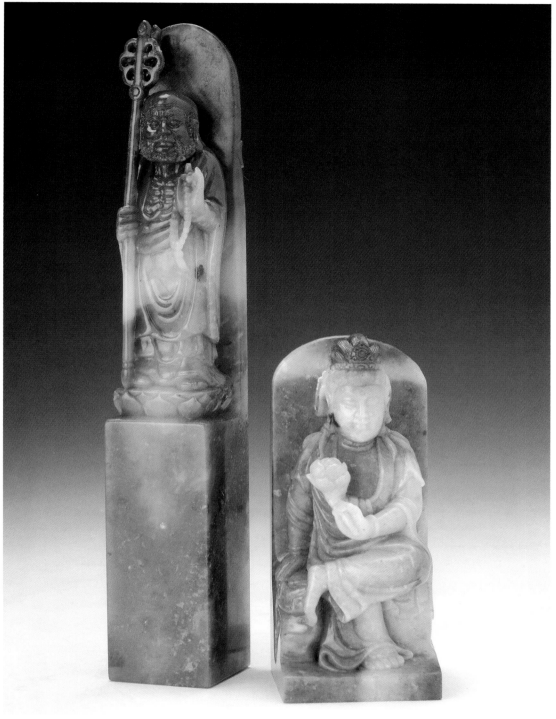

3×3×18.5 cm (左)、4.2×4.2×9.5 cm (右)

大悲咒第七十五句「娑婆訶」此句連接前句菩薩顯現大迦葉菩薩尊者相，指引眾生修持（左）。第七十六句「南無喝囉怛那‧哆囉夜耶」，「南無」為皈依，「喝囉怛那」為寶，「哆囉夜」為三，「耶」為禮，全句意為禮敬皈依三寶，觀世音菩薩現應化虛空藏菩薩相，捻花坐石（右）。

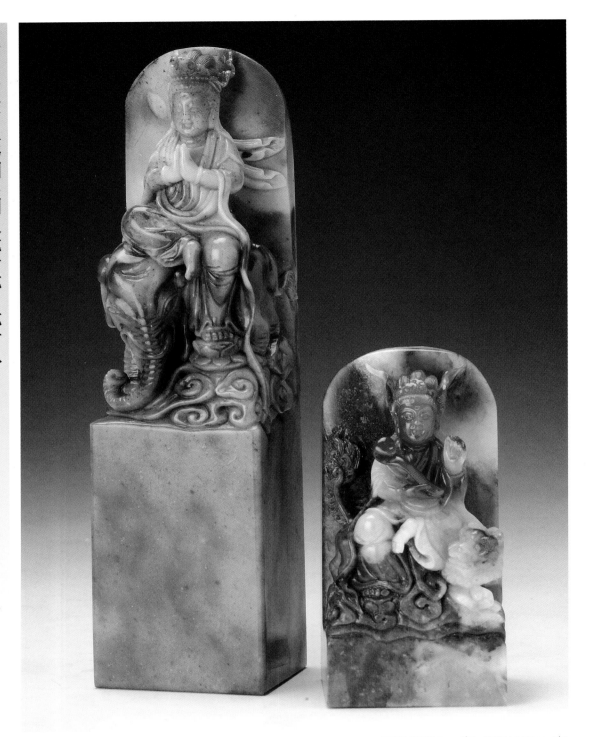

4.5×3.8×16.5 cm (左)、3.8×4.5×9 cm (右)

大悲咒第七十七句「南無・阿唎耶」，「南無」為皈依，「阿唎」為聖
者，「耶」為禮，意為皈依頂禮聖者，觀世音菩薩現應化普賢菩薩相
（左）。第七十八句「婆嚧吉帝」是說道法無窮，能修則由清淨達於極樂
世界，觀世音菩薩現文殊師利菩薩相（右）。

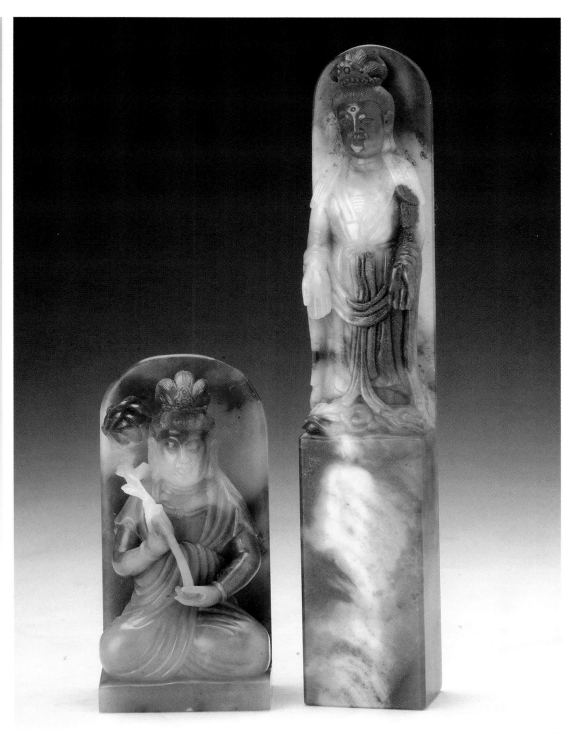

3×4.1×8.6 cm (左)、2.5×3×16.5 cm (右)

大悲咒第七十九句「爍皤囉夜」，意指修道人欲成清淨法身，要先掃除眼根及色塵，觀世音菩薩現千葉金蓮相（左）。第八十句「娑婆訶」為承接上句，意為修道人需再斷耳根聲塵，觀世音菩薩現垂金色臂相（右）。

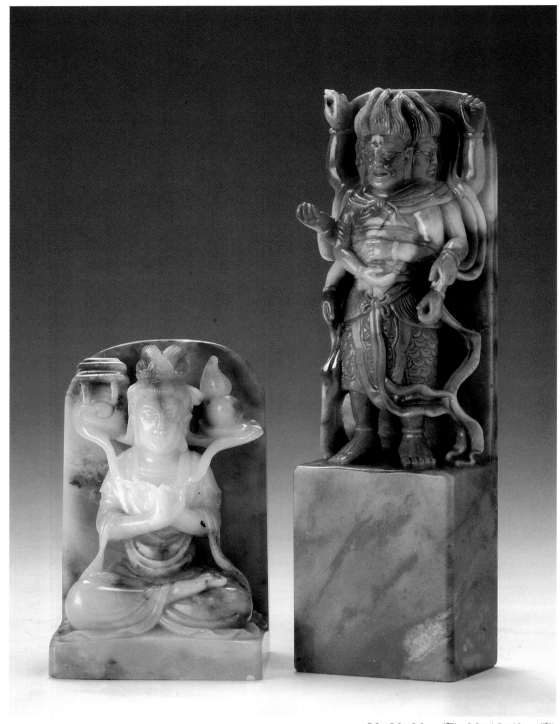

5.8×5.8×3.6 cm (左)、3.2×4.5×16 cm (右)

大悲咒第八十一句「唵‧悉殿都」，「唵」是諸咒母，「悉殿都」是修道的總樞紐，意爲修道要掃除鼻根香塵，觀世音菩薩現開五輪指相（左）。第八十二句「漫多囉」意謂修道人要斷滅舌根味塵，觀世音菩薩現兜羅綿手相（右）。

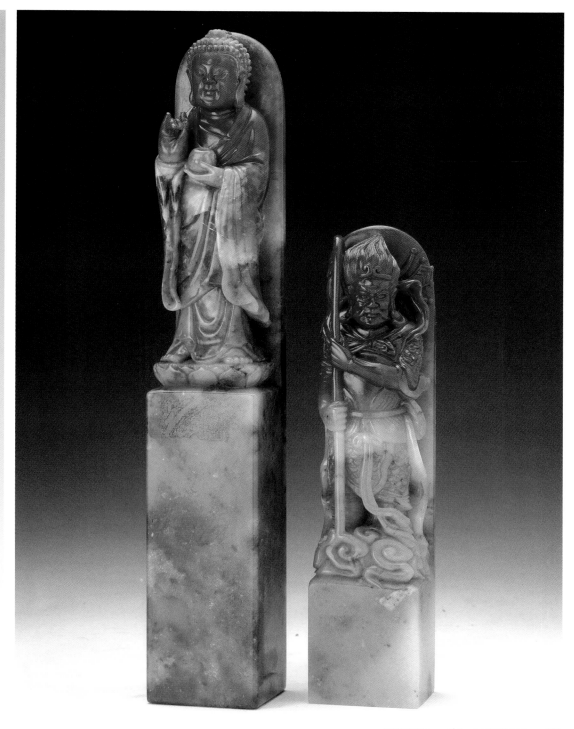

3×3.5×20 cm (左)、2.5×3×14.5 cm (右)

大悲咒第八十三句「跋陀耶」爲隨心圓滿，意指身爲一切痛苦的根本，
修道人要斷滅身根觸塵，觀世音菩薩現解貪受諸觸相（左）。第八十四
句「娑婆訶」爲完結的意思，意指大悲咒全篇終了，眾生如能誠心持
誦，必能有大成就，觀世音菩薩現解分諸法相（右）。

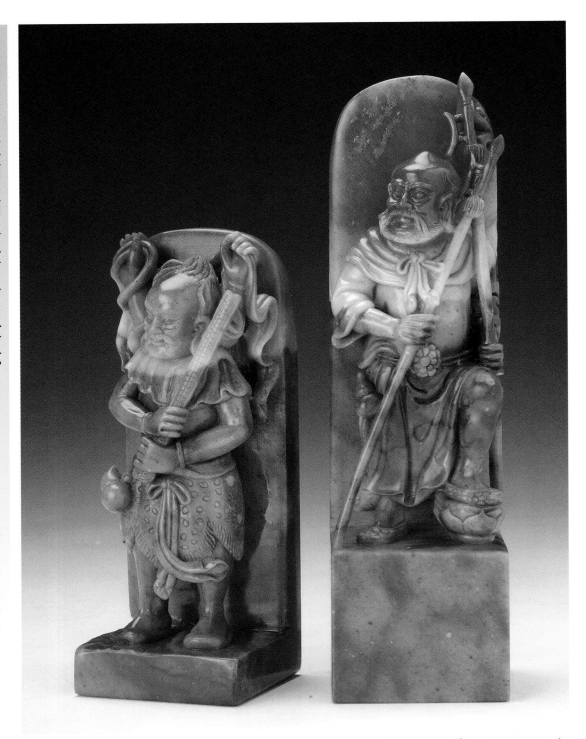

4.5×4.5×12.5 cm (左)、4.5×4.5×16 cm (右)

大悲咒系列之八十五爲「金剛勝莊嚴娑婆訶」是指菩薩現金剛身，這是
觀世音菩薩本身護法金剛，統領百億萬神兵神將，回繞蓮臺。大悲咒系
列之八十六爲「聲聞勝莊嚴娑婆訶」菩薩現圓滿相，此爲眼觀千里，耳
聞千里之大神，率領名山靈洞諸眷屬。

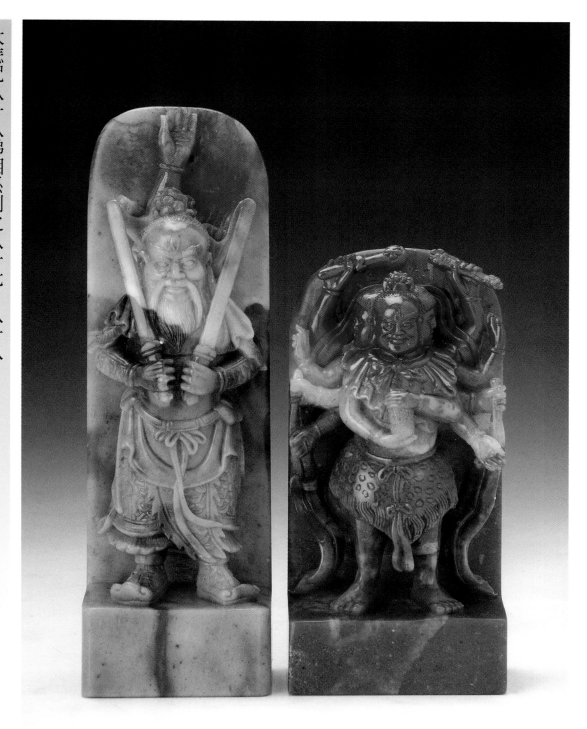

3.5×4.5×15 cm (左)、3.2×5.5×11 cm (右)

大悲咒系列之八十七為「摩羯勝莊嚴娑婆訶」菩薩現金剛大身，此為擎天大神，下轄雨師風伯，神通不可思議。大悲咒系列之八十八為「唵吸闍囉悉唎曳娑婆訶」菩薩現十方世界總是一大身相，此為觀世音菩薩應化身。

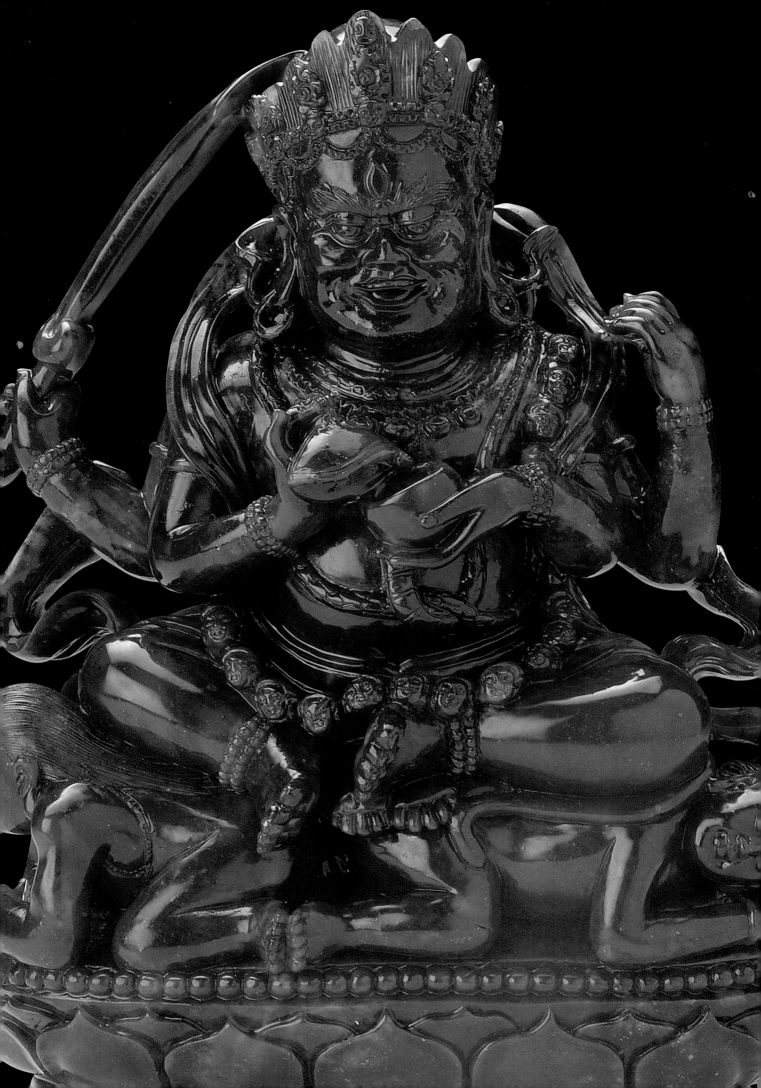

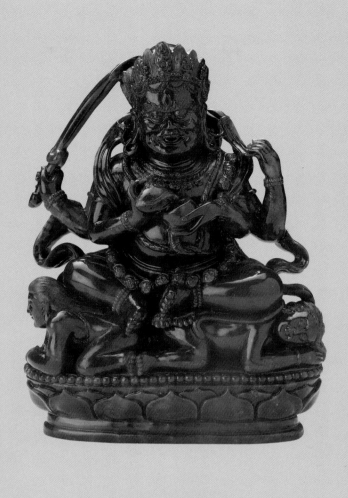

護法金剛
Guardian Gods

護法神是指護持佛陀善法的神靈,佛教中的護法神是為了使佛法
得以順利散布。在一般佛教寺院供奉的護法神祇,常見的護法神
像有四大天王像,如東方持國天王、南方增長天王、西方廣目天
王及北方多聞天王,而藏傳佛教的護法神有大黑天神、不動明
王、金剛亥母、戰神等。

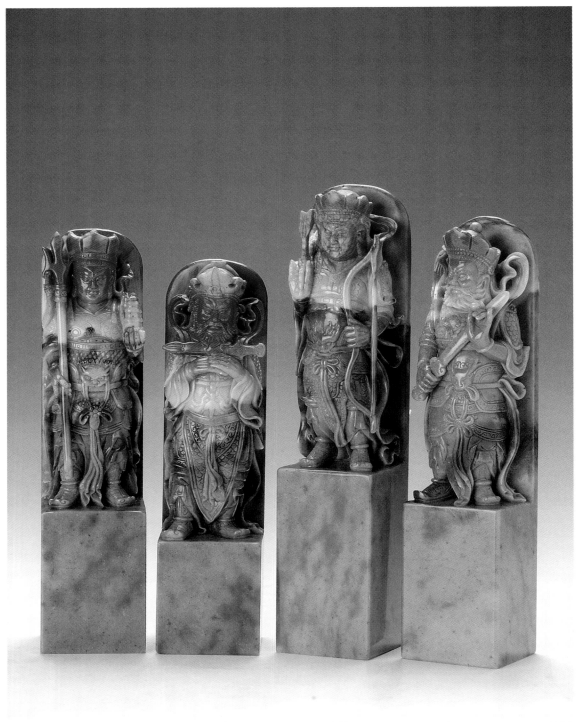

4.6×4.6×19 cm (左一)、4.5×4.5×18 cm (左二)、4.2×4.5×19.5 cm (右一)、4.5×4.5×21 cm (右二)

四大天王是佛教中的四位護法神將，又稱四大金剛，根據佛教經典記載，四大天王各住在須彌山腰的四方，四大天王各居東西南北一方守護天下，故稱「護世四天王」。

本組作品從左到右排列為北方多聞天王（Vaisramana）、南方增長天王（Virapaksa）、西方廣目天王（Vidradhaka）及東方持國天王（Dhritarastra），四大天王各有其特殊造型及守護之職責，所以在中國傳統造像裡，四大天王常各執一物，並以之象徵為風調雨順之意義，身穿鎧甲，頭戴寶冠，樣貌威武顯赫樣。

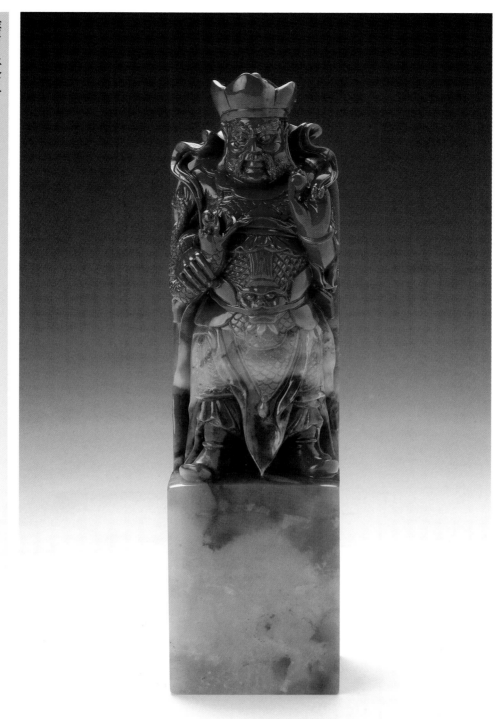

5×5×18 cm

本件作品為西方廣目天王像，為四大天王之一，梵名為 Virapaksa，「廣目」之意為能以清淨天眼隨時觀察世界，護持眾生，為西方的護法善神。廣目天王身著鎧甲，鎧甲上有一獅頭，為群龍領袖，故右手纏繞著一條龍，左手持一顆寶珠。

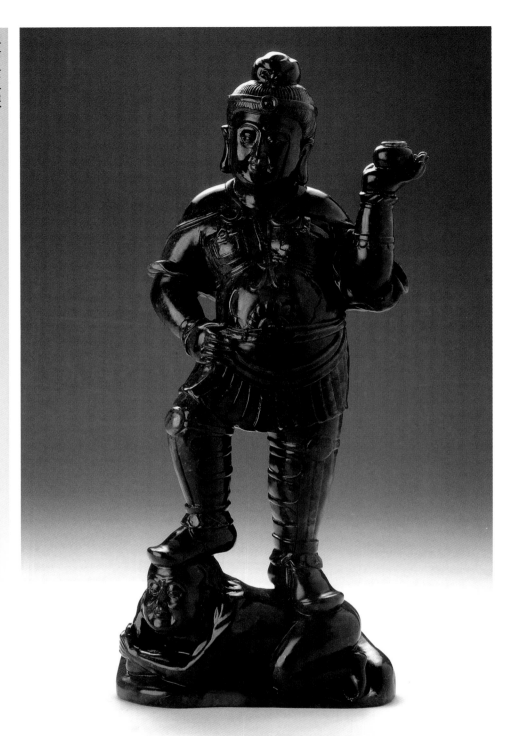

16×7.5×37 cm

佛教的護法諸神，多源自於印度古代傳統的宗教神祇，由於護法神具有護持正法，一般會呈現武將的造型樣式，身穿鎧甲，腳蹬戰靴，具唐代的風格。

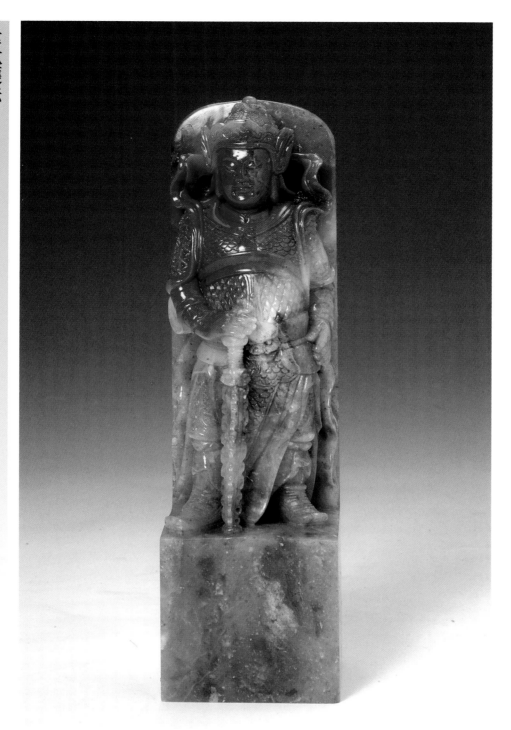

4.5×4.5×16 cm

又稱建陀天、違馱天、韋將軍或韋天將軍，屬四大天王中的南方增長天
王所率領的八大將軍之一，即四大天王下，三十二將軍之首，受佛之命
令，保護佛法。韋馱護法像常見的造型有二種，其一身著鎧甲，雙手合
掌，腕捧寶劍或金剛杵；其二則為右手握劍或杵拄地，左手插腰。

四臂大黑天護法 *Four-armed Mahakala*

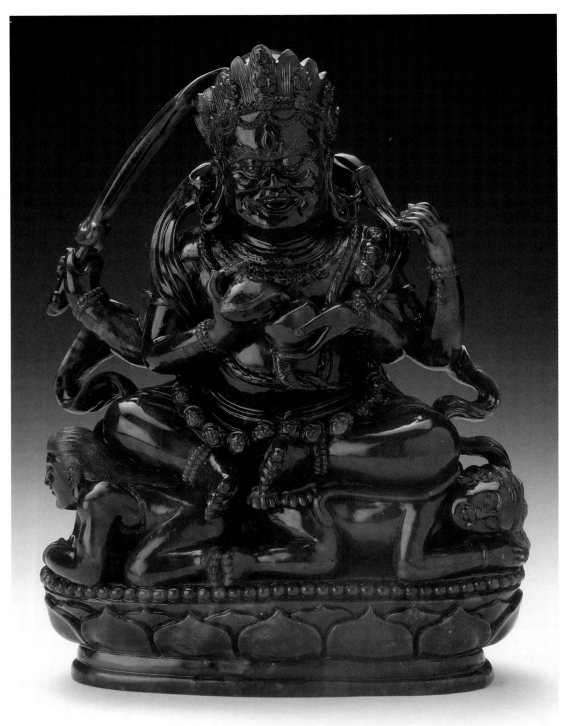

15.5×8×21 cm

大黑天梵名 Mahakala，是藏傳佛教中常見的護法神，關於大黑天的幾種
說法，一說他是毗盧遮那佛（大日如來）的降魔相，一說是他是戰神。
一般常見的有二臂、四臂、六臂及八臂等數種不同形象，此尊四臂大黑
天為忿怒面相、雙目暴突，頸及腰部掛人頭骨串成的項圈，四臂手持寶
刀、鉞、骷髏碗等。青黑色身體，頭戴火焰寶冠，採坐勢，雙腳向內微
曲，腳下踩著兩名異教徒。
身上配掛的頭骨項圈由五十顆人頭骨串成，代表梵文的五十個字母，亦
象徵伏魔的真言咒語。手上所持之骷髏碗「嘎巴拉」代表生命的執著，
鉞刀是為了伏惡除障。

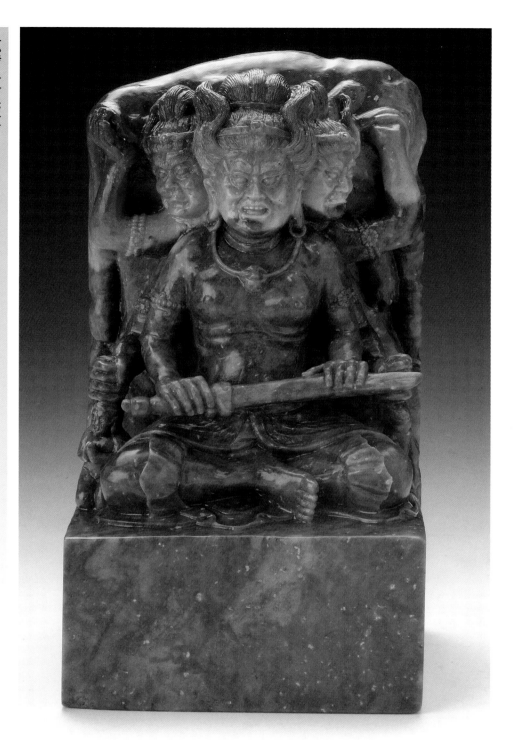

11.5×11.5×22 cm

此尊六臂大黑天形象，是忿怒形，依據《大黑天神法》所記載，三面六臂的大黑天形象，最前面主要左右手橫執劍，右次手提著一個人的髮髻，左次手抓著一隻牝羊，後二手則在背後往上撐著象皮，頸戴骷髏頭項鍊。

天王像 *Statue of Celestial Guardian*

4.3×4×10 cm

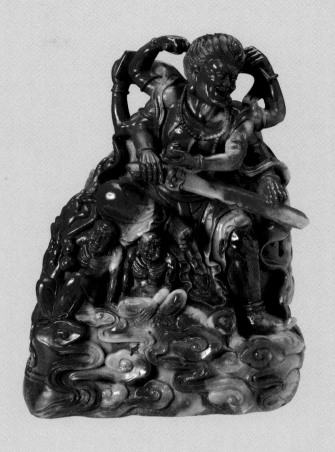

金 剛
Dvarapala

金剛像主要是藏傳佛教密宗修行中的本尊或護法神造像，其中常見的有大威德金剛、密集金剛、勝樂金剛、歡喜金剛、時輪金剛、金剛手、降閻魔尊者等。其特徵一般是以忿怒、威嚴的形象出現，具有威懾邪惡的力量。

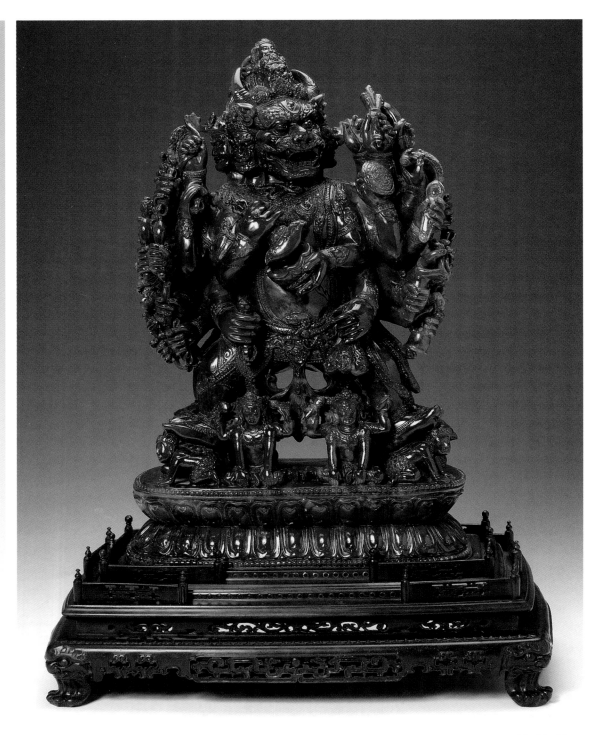

10×24×37 cm

此件大威德金剛,是文殊菩薩的忿怒相,也是藏傳佛教八大護法中最重要尊神,俗稱牛頭明王,共計九面、十六足、三十四臂。九面相之中,正面為水牛相,比例跟其他八面相比,明顯較大,呈現嗤牙咧嘴狀,頭上長二支牛角,於牛首最上端的文殊菩薩面相沈靜象徵慈善和平,其餘各面相皆呈忿怒形,每面各具三眼代表千里眼無所不見、獠牙外露,雙足弓步曲立,呈戰鬥姿態。十六足中,右足踩八大天王及其象徵動物,男人、牛、驢、駱駝、狗、綿羊及狐狸代表八成就;左足則踩八大明妃及其象徵動物,鷲、梟、烏鴉、鸚鵡、老鷹、鶴、雞、雁,表示八自在清靜。三十四臂則分持不同法器,用以降伏妖魔,正面右手持鉞刀,左手持骷髏鉢,整尊金剛像,瓔珞珠串繞身,裝飾華麗,造型繁複。

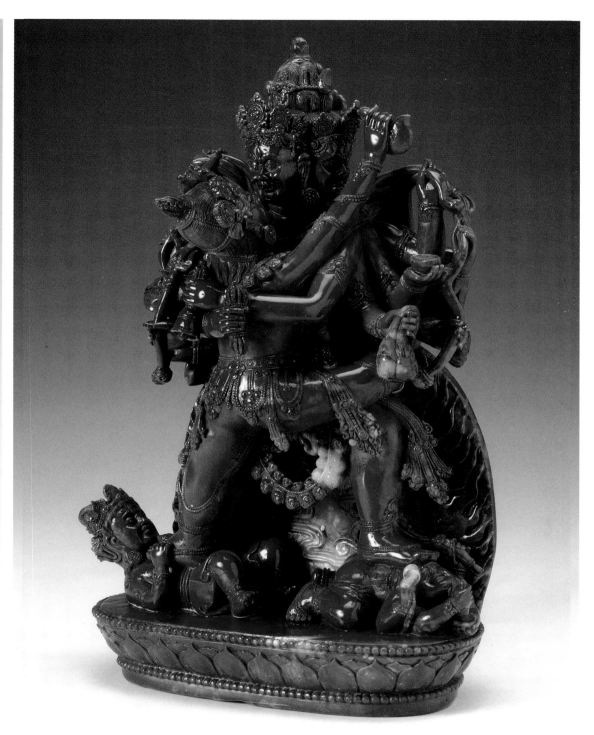

11 × 26 × 40 cm

簡稱勝樂金剛,又稱上樂金剛,有四面,各代表示增益、息災、敬愛、降伏四種事業和功德。每面有三眼,表示能觀照過去、現在和未來三世。主臂左手持金剛鈴,右手持金剛杵,雙手同時擁抱明妃(佛母),金剛鈴與金剛杵代表女性的智慧與男性的慈悲,雙身像在藏傳佛教中象徵「慈悲與智慧的結合」。其餘各手伸向兩側,手中持斧、月形刀、三股戟、骷髏杖(天杖)、金剛索、金剛鉤、活人頭等物。有兩條腿,右弓步,踩瑪哈得瓦神,該神匍匐於地,有四手臂,各持法器;左箭步,踩時間符號女。

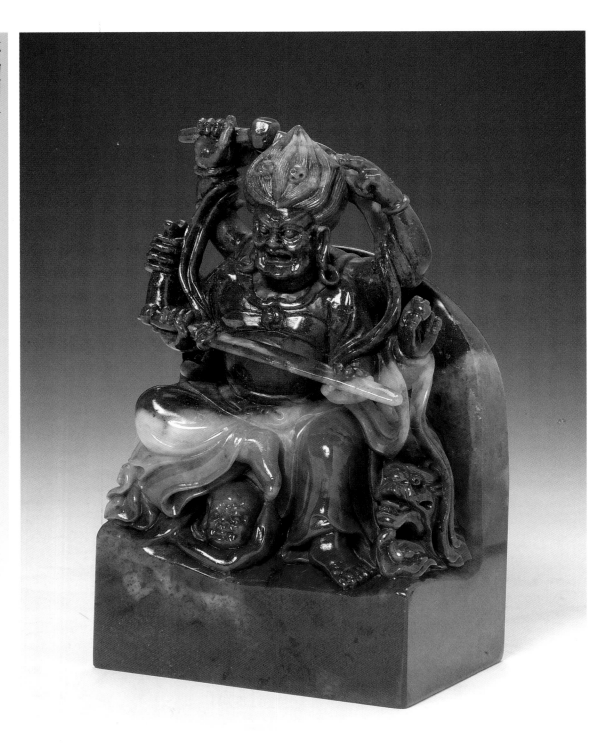

不動明王
Fudo Myo-o

6.5×7.5×16 cm

不動明王，梵名為Acalanatha，意為不動尊或無動尊，亦稱為不動使
者。「不動」，乃指慈悲心堅固，無可撼動；「明」，乃指智慧之光明，
「王」指駕馭一切現象者。不動明王為一切諸佛教令輪身，故又稱為諸
明王之王。是大日如來在降魔時所示現的忿怒身，密宗五大明王之一，
也是諸佛意的化身，造型有一臉二臂、四臂或六臂，瞋目結舌，頭髮、
眉鬚向上豎立。

128 | 石上般若

不動明王 *Fudo Myo-o*

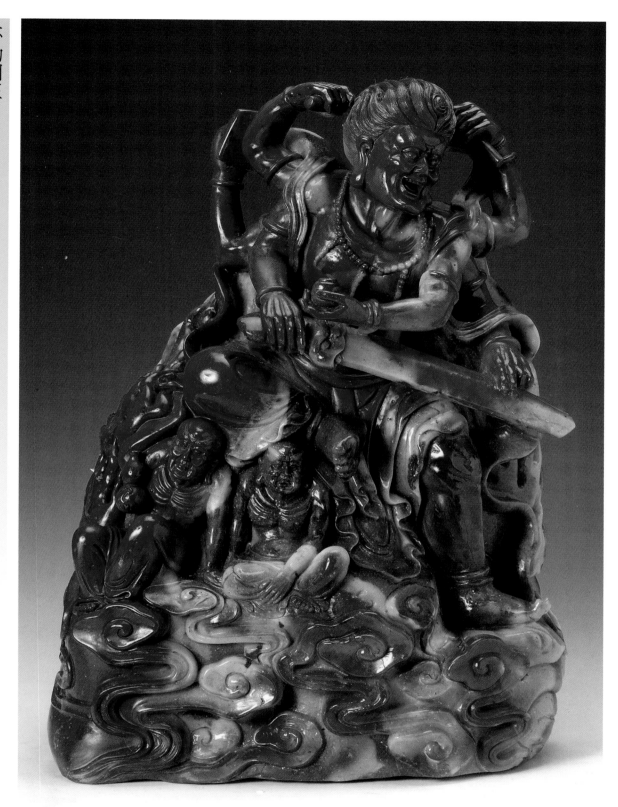

20×32×48 cm

不動明王
Fudo Myo-o

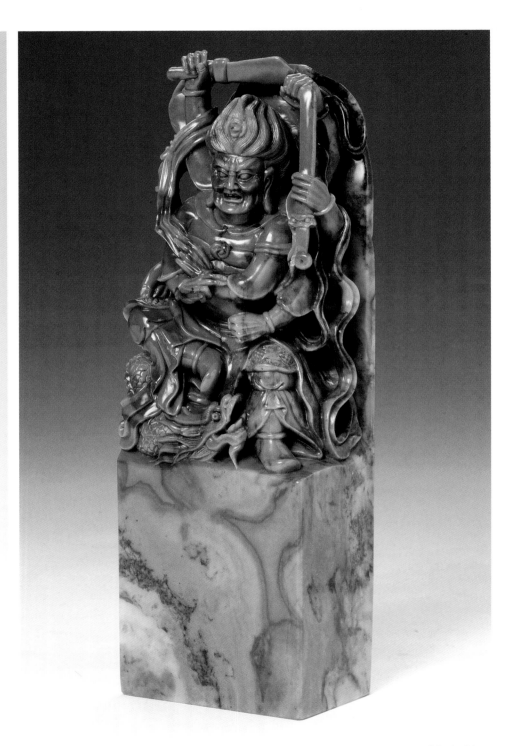

6.8×4×21 cm

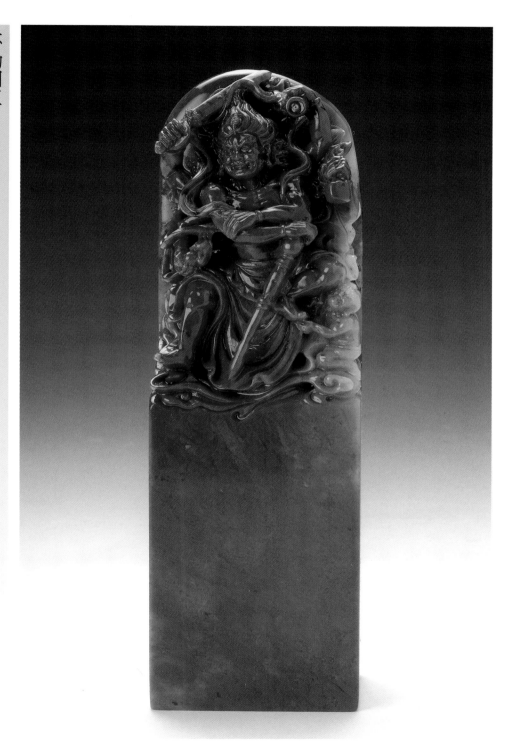

不動明王 *Fudo Myo-o*

6×5×19 cm

不動明王與二童子立像 *Fudo Myo-o and two attendants*

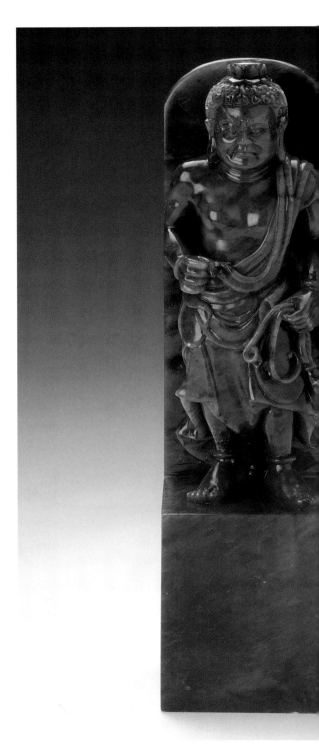

4.2×4.2×14 cm

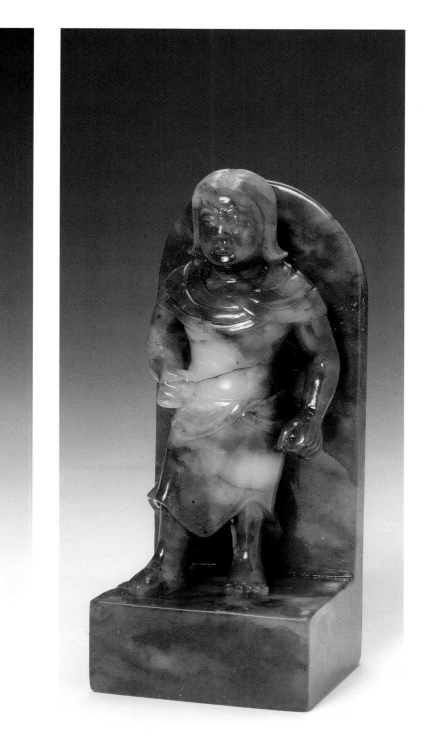

5.2×19.5 cm (三尊一組) 5×5×12.5 cm

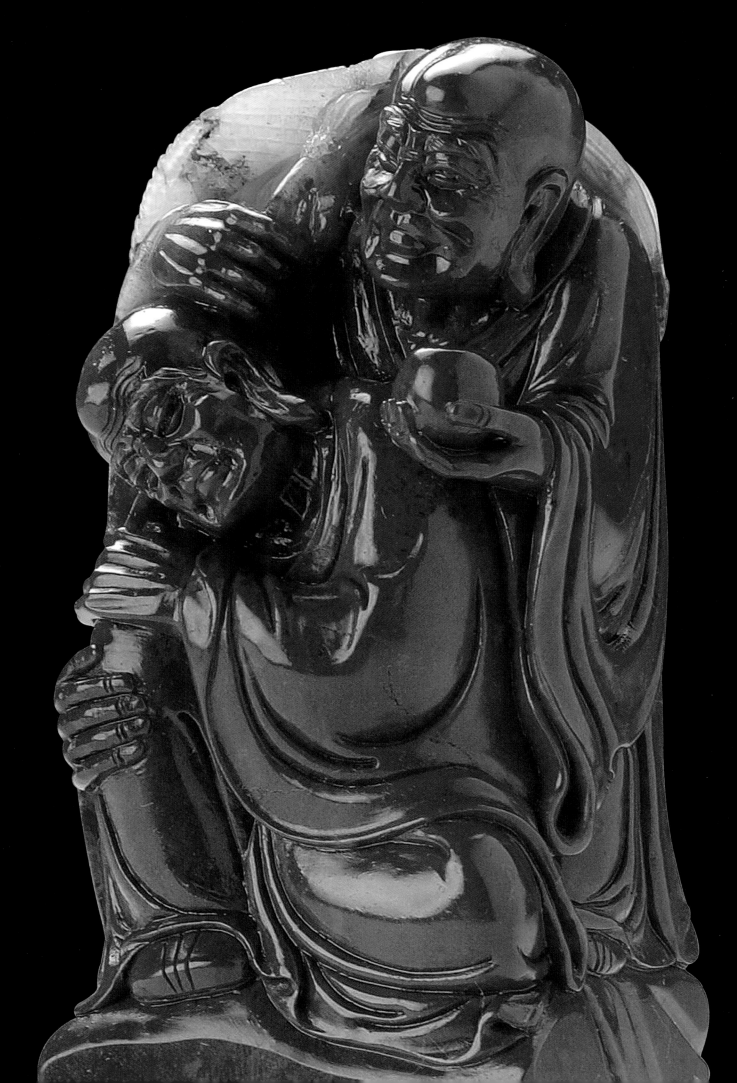

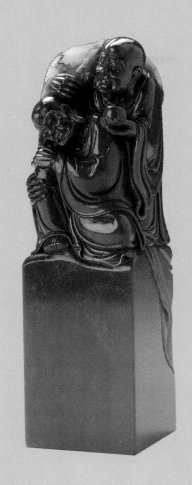

羅漢像
Arhans

羅漢，阿羅漢的簡稱，是指依照佛的指示修習四聖諦（苦、集、滅、道），脫離生死輪迴而成正果的人。阿羅漢，意為殺賊、無生、應供；身心六根清靜，無明煩惱已斷（殺賊）；了脫生死，證入涅盤（無生）；受諸人天尊敬供養（應供）。在藏傳佛教中的羅漢有十大弟子、十六尊者和十八羅漢。十大弟子指的是迦葉、阿難及舍利佛、目犍連；十六尊者是指十六位釋迦牟尼佛的得道弟子；十八羅漢則是於十六尊者另加上降龍、伏虎二羅漢，或達摩多羅尊者、布袋和尚，而成十八羅漢。一般而言，羅漢像通常是剃髮出家的比丘形象，著僧衣，姿態不拘，隨意自在，反映現實中清修梵行，睿智安祥的高僧德行。

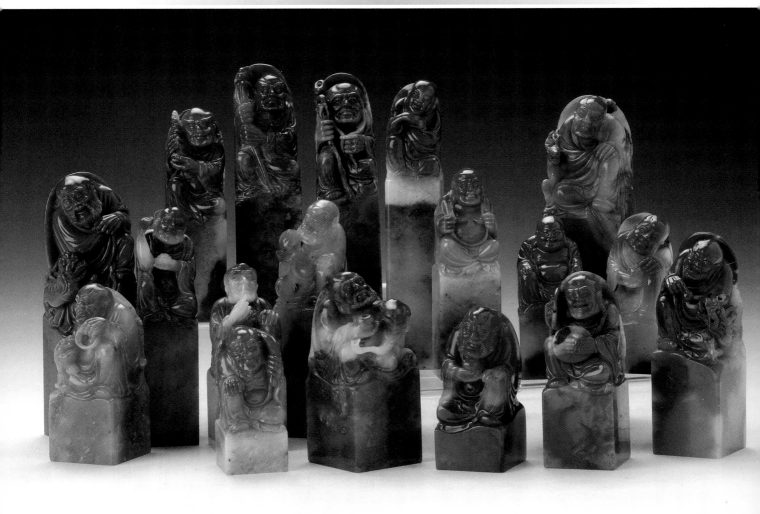

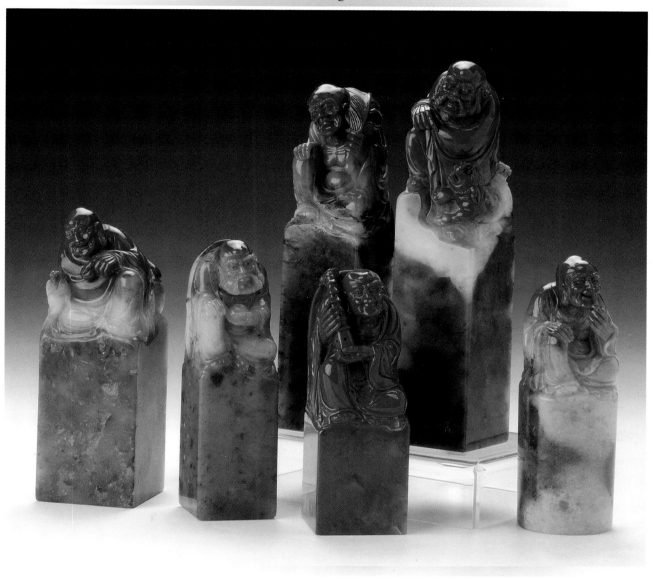

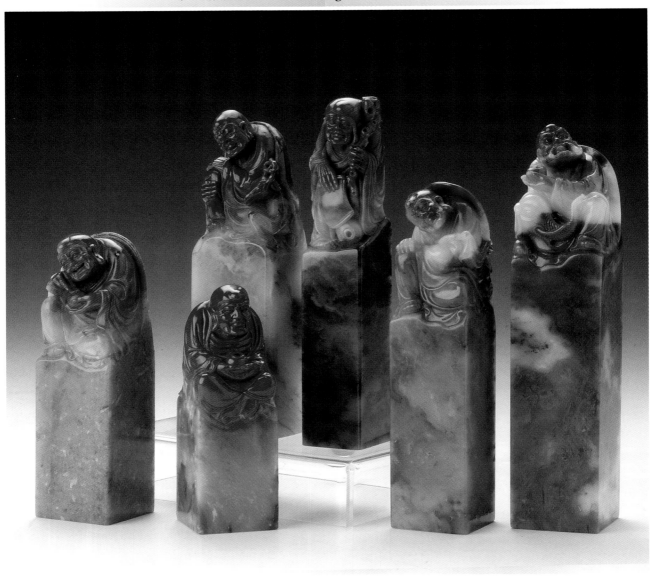

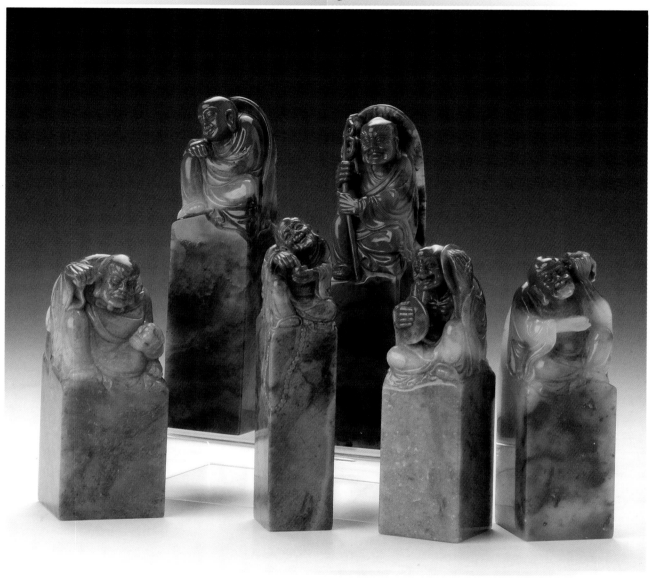

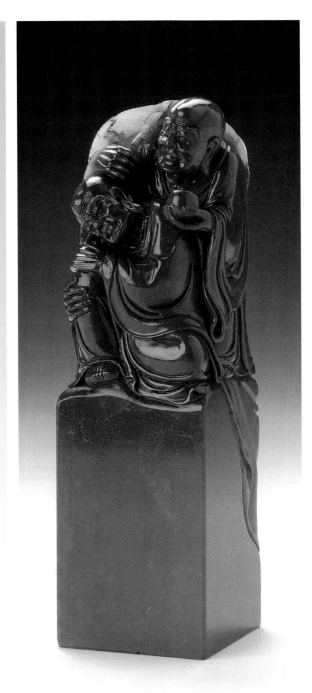

5×5×18 cm

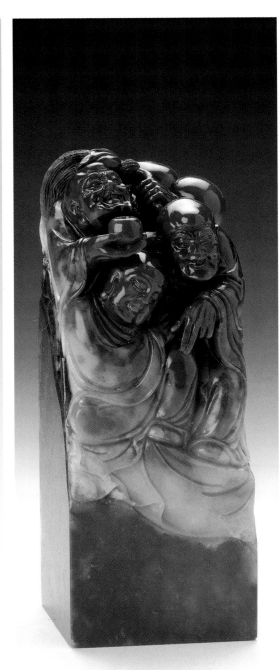

5.5×5.5×14.5 cm

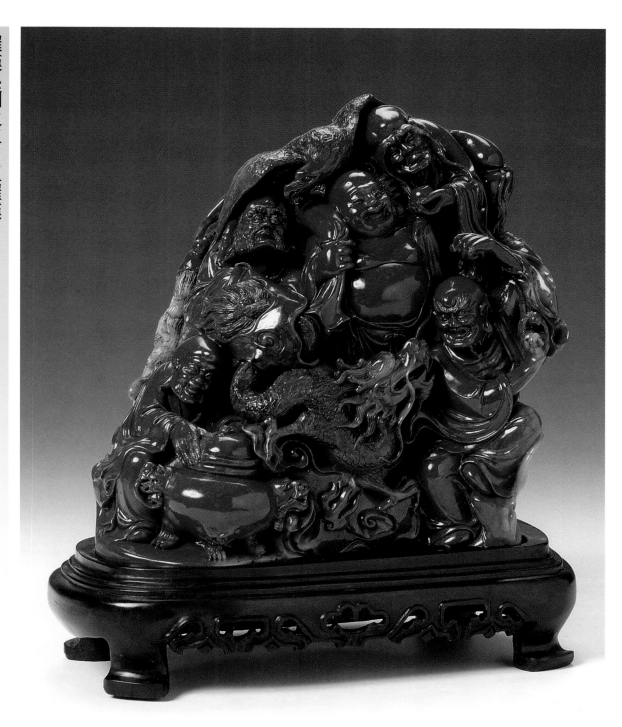

9×21×22 cm

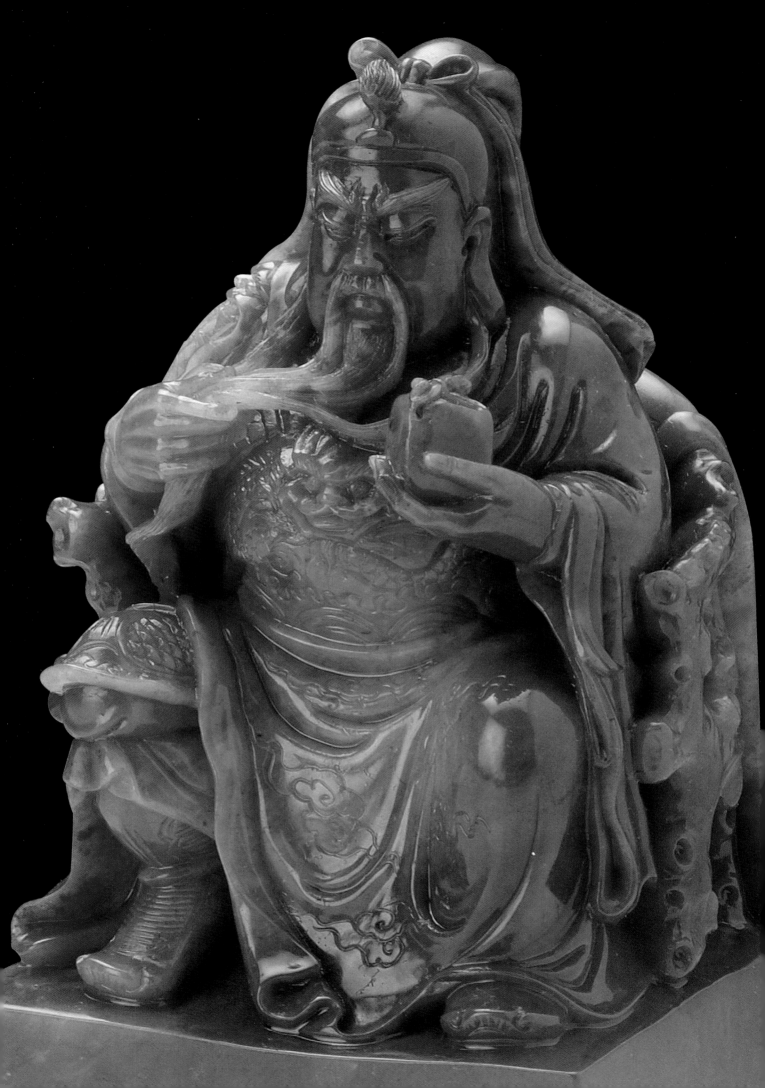

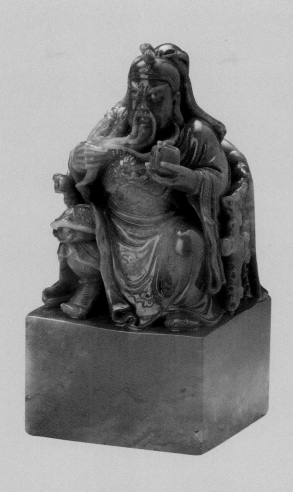

其他人物
Others

佛塔
Stupa

8.5×8.5×22 cm

佛塔造型源起於印度，也是一種宗教法器或工藝品。

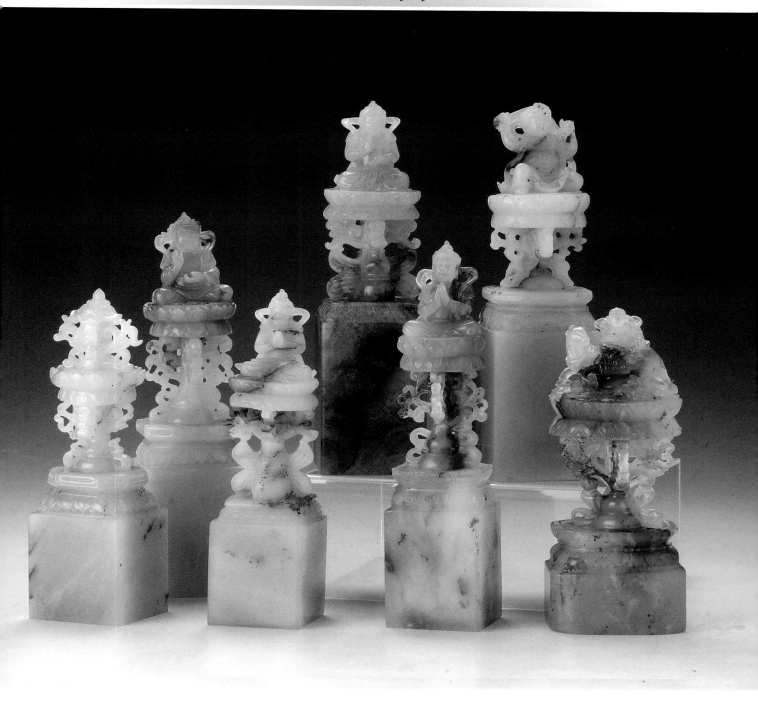

又稱輪王七寶或七珍，在佛教經典中曾提到，當聖王出世時，有七種寶物，能使四方順從，天下太平。由寶珠、寶馬、寶象、財神、寶輪等七件組成，寓意國家安定，民生樂利。

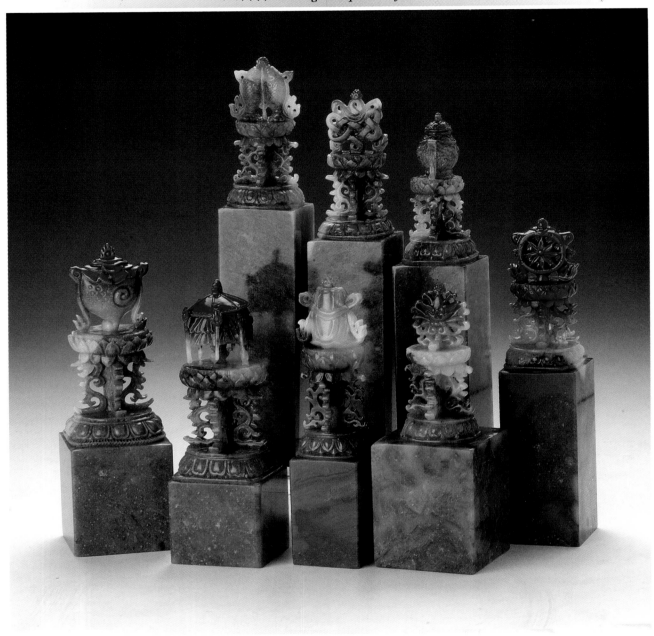

亦稱八寶，是佛教中的八種吉祥寶物，有蓮花、吉祥結、雙魚、華蓋、
幢、法輪、寶瓶及海螺。此八種物品，在古印度時被用作太子加冕大典
上的貢品，代表各種吉祥及權位。

關聖帝君 *Kuan-Yu*

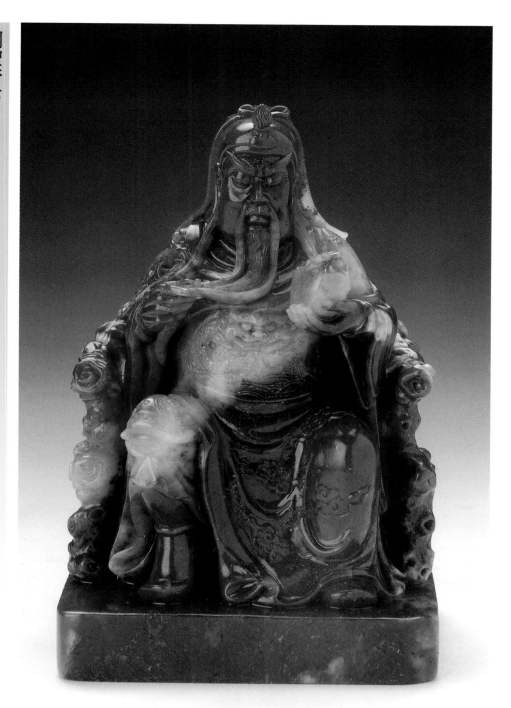

9×8×14 cm

著名三國人物之一，死後備受民間尊崇，被封爲關聖帝君，民間多稱其爲關老爺，極受民間信仰的推崇，也是唯一爲儒、釋、道三教並尊的歷史人物。在佛教中被尊爲護法神之一，稱伽藍菩薩，其地位與韋馱護法相當。其特徵形象爲右手捋髯、左手捧印，身著鎧甲。

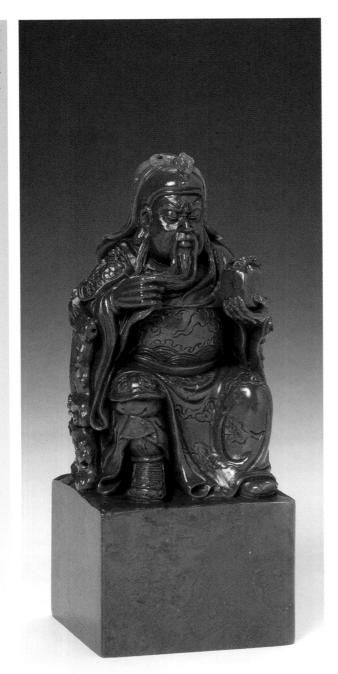

關聖帝君 *Kuan-Yu*

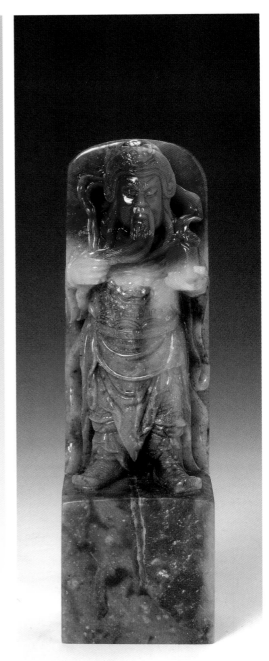

關公像 *Kuan-Yu*

5×5×13.5 cm

4.5×4.5×15 cm

關聖帝君
Kuan-Yu

9×19×22 cm

關聖帝君 *Kuan-Yu*

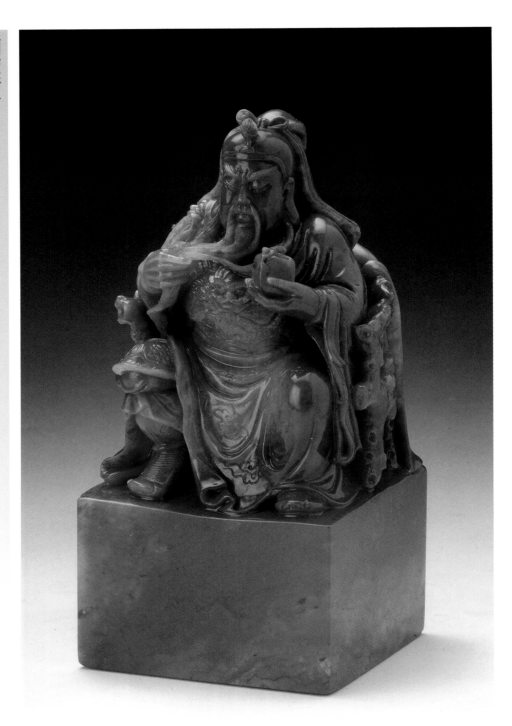

7.2x7.2x16 cm

挪吒三太子 *Baby-faced Nezha*

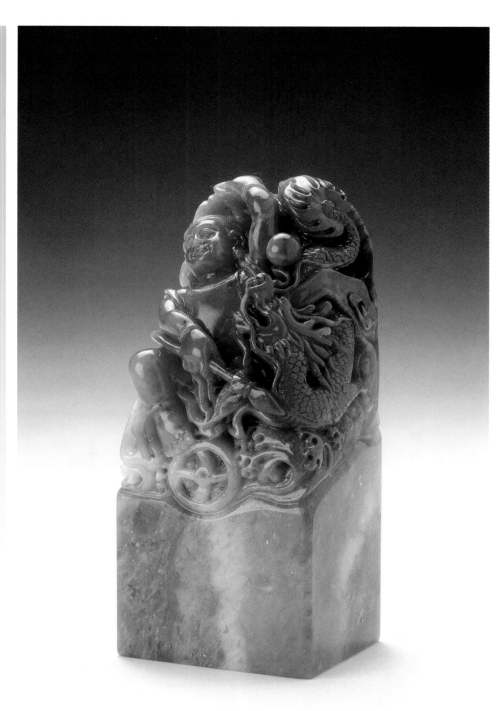

5×4×11 cm

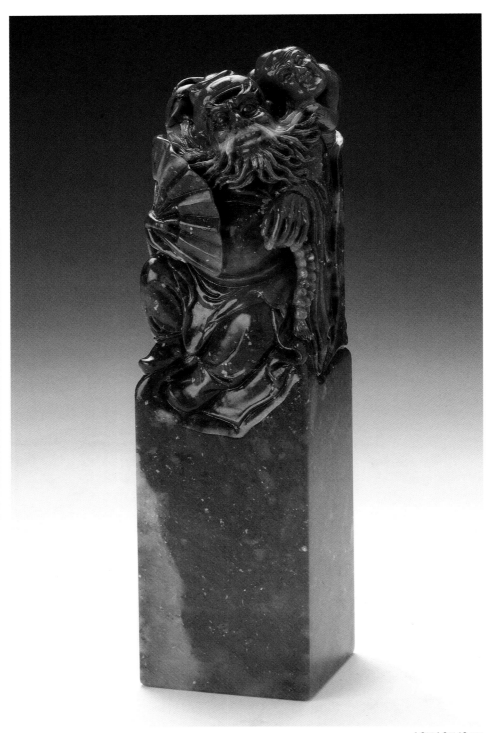

4.8×4.8×18 cm

民間傳說故事中的人物，是道教中的驅魔神或驅鬼神。

鍾馗
Chung K'uei

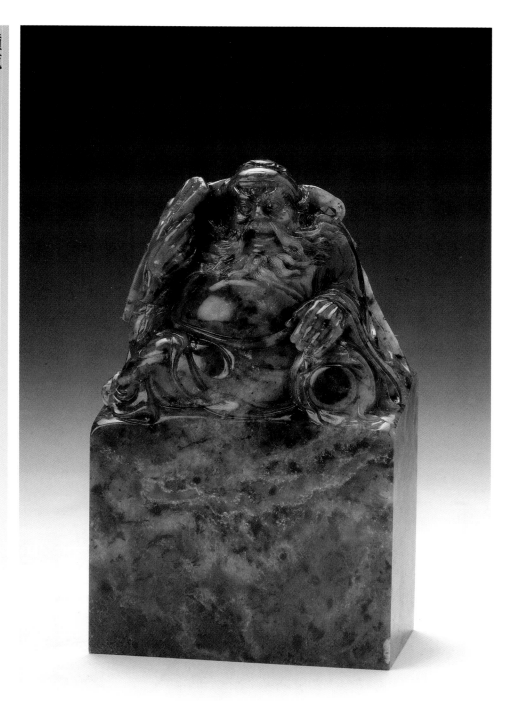

7.5×5×13 cm

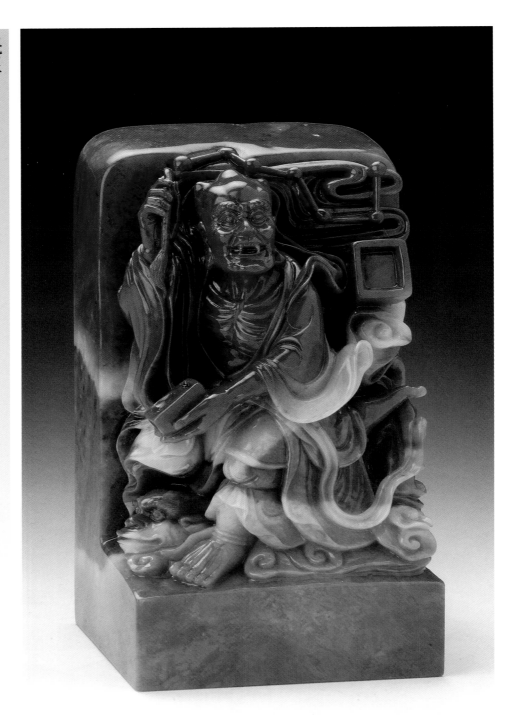

9.8×9.8×17.2 cm

魁星，又叫魁星爺、大魁夫子、大魁星君，是讀書人的守護神。魁星是北斗星的「璇璣杓」，也就是北斗七星的第一至第四顆星，此四星爲魁，其餘三星爲杓。魁星的形狀，完全是根據字形而來，一個「鬼」，踢著一個「斗」。

一般民間的魁星造像，多半是右腳踩鰲頭，左腳跛起踢星斗，右手握筆，左手執星斗，全身呈現扭曲的形狀。一隻腳向後翹起，像是一個大勾，一手捧斗，另一手拿筆，表示在用筆點中試者的名字，這便是「魁星點斗，獨占鰲頭」的由來。

本件作品其中魁星腳下踩的是一個狗頭，傳說祭拜魁星時以狗頭爲祭品，因而有「屠狗祭魁成底事」的詩句出現。

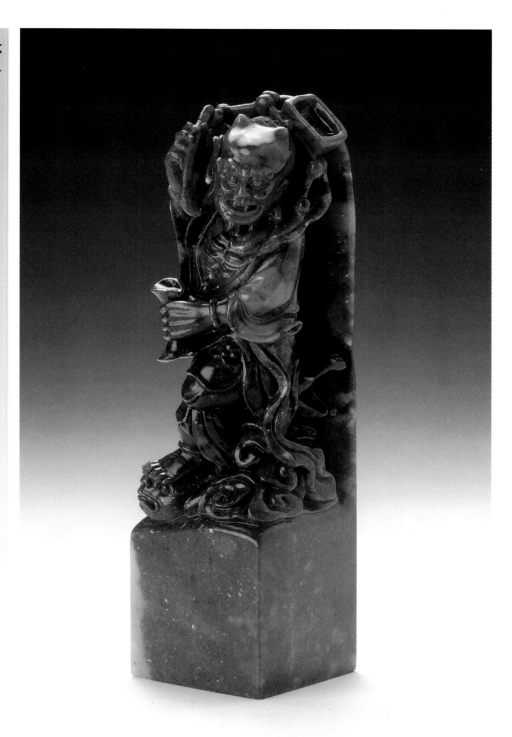

魁星 *K'uei Hsing*

4.8×4.8×18 cm

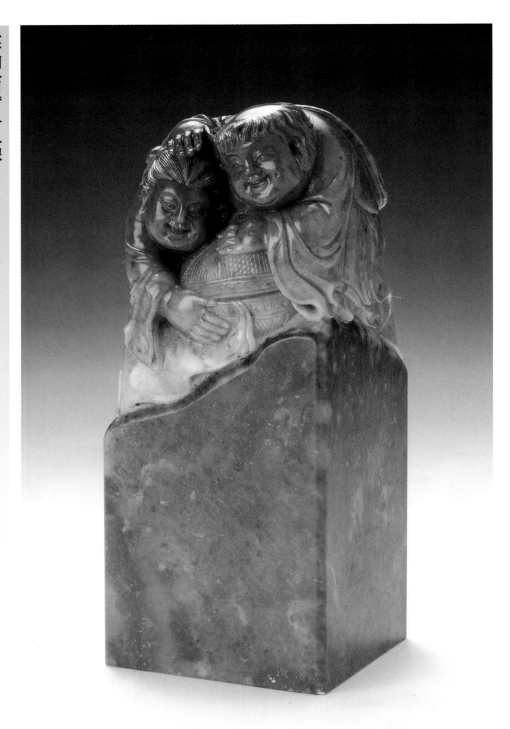

寒山拾得二人像 *Han-Shan and Shi-De*

5.5×5.5×14 cm

據傳寒山與拾得二位大師是佛教史上著名的詩僧，在唐代的天台山國清寺隱居的二人，由於行跡怪誕，相傳是文殊菩薩與普賢菩薩的化身。本件作品表現的是拾得把剩下的菜餚裝在竹籃子裡，帶給寒山食用的故事。

二人親如兄弟，開口常笑，其種種事蹟傳到清代，清朝皇帝特別推崇，還分別敕封寒山為「和仙」，拾得為「合仙」，二人合稱為「和合二仙」，寒山拾得二人所形成的和合思想，代表了和諧、和睦、和親、和順。

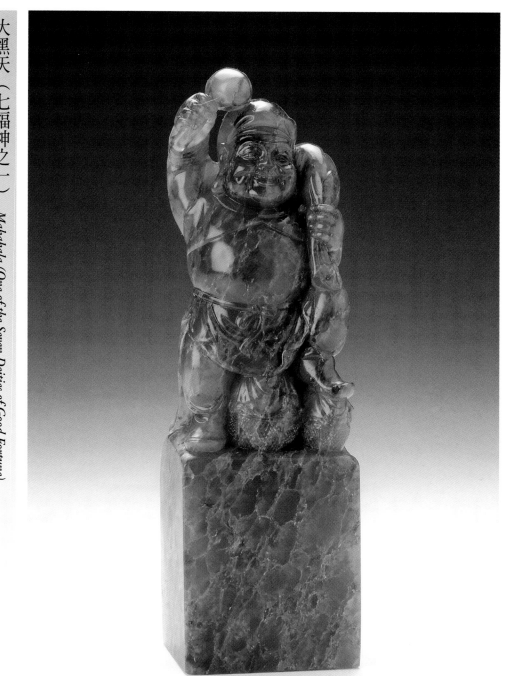

4.5×5.5×18 cm

大黑天信仰原爲密宗的護法神之一，佛教傳入日本之後，大黑天成爲七
福神之一。

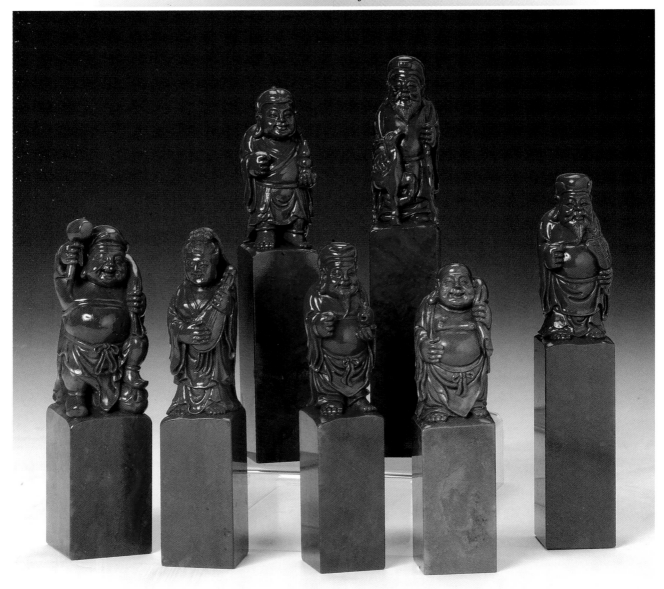

是日本民間信仰中的神祇，代表會帶來福氣的七尊神明，有惠比須、大
黑天、毘沙門天、壽老人、福祿壽、弁才天、布袋，跟中國的八仙形象
有點類似。是中國、印度及日本神道信仰混合體，最初以中國道教的
「八仙過東海」題材爲參考依據，隨著唐密佛教盛行，八仙於是被改編
成七福神。

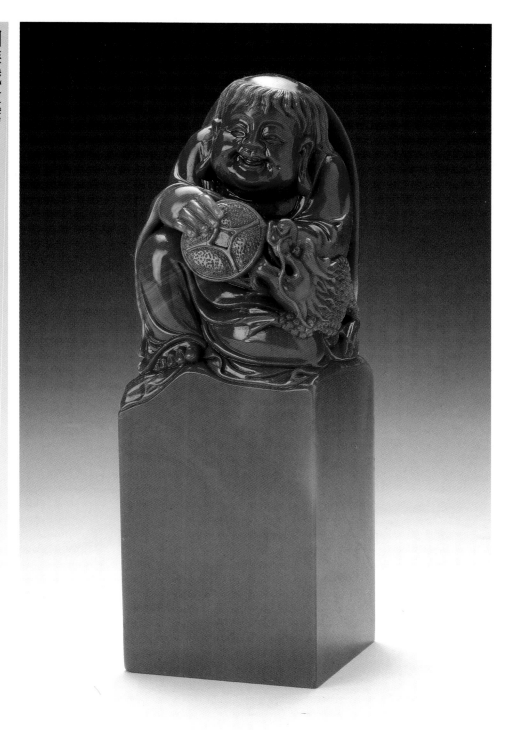

劉海戲金蟾
Liu Hai teases the golden toad

5.8×5.8×17 cm

劉海，道號海蟾子，故一般皆以劉海蟾呼之，相傳其為道教全真教北五祖之一，「海蟾派」之始祖。因劉海蟾三字的訛傳，於是後人便以劉海獨立成其名。而劉海戲金蟾的典故，則是劉海被視為財神，傳說中的金蟾能吐金錢，被劉海收伏，於是劉海走到哪裡，就把錢撒到哪裡，以救濟窮人。

國家圖書館出版品預行編目資料

石上般若：水坑印石佛相展 ＝ Stone-engraved
Buddhas : an Exhibition of Shuikeng Seal-
stones with Buddhist Images ／ 國立歷史博物
館編輯委員會編輯. －－ 初版. －－ 臺北市：
史博館，民97.07
　　面；　公分

ISBN 978-986-01-4665-3（平裝）

1. 佛像　2. 石雕　3. 佛教藝術　4. 文物展示

224.6　　　　　　　　　　　　　97012136

Stone-engraved Buddhas
An Exhibition of Shuikeng Seal-stones with Buddhist Images

發 行 人	黃永川	Publisher	Huang Yung-Chuan
出 版 者	國立歷史博物館	Commissioner	National Museum of History
	臺北市10066南海路49號		49, Nan Hai Road,Taipei,Taiwan, R.O.C.
	電話：886- 2- 23610270		Tel : 886-2-23610270
	傳眞：886- 2- 23610171		Fax: 886-2-23610171
	網站：www.nmh.gov.tw		http: www.nmh.gov.tw
封面題字	吳平	Inscription on the cover page	Wu Pin
展品提供	中華印石藝術收藏協會	Provider	The Chinese Seal Stone Collector Association
	盧鐘雄　李壯源　徐政夫		Lu Chung-Hsiung, Li Chuang-Yuan, Hsu Cheng-Fu
編 輯	國立歷史博物館編輯委員會	Editorial Committee	Editorial Committee of National Museum of History
主 編	徐天福	Chief Editor	Hsu Tien-Fu
執行編輯	鄧淑玲	Executive Editor	Teng Shu-Ling
攝 影	新季攝影公司	Photographer	New Season Photo studio
美術設計	關月菱	Art Design	Kuan Yueh-Ling
翻 譯	萬象翻譯有限公司	Translator	Huang Hsin-Yi, Elite Translators Co.,Ltd.
英文審稿	邱勢淙、林瑞堂、周妙齡	Proofreader	Mark Rawson, Lin Juei-Tang, Chou Miao-Ling
總 務	許志榮	Chief General Affairs	Hsu Chih-Jung
會 計	劉營珠	Chief Accountant	Liu Ying-Chu
印 製	四海電子彩色製版股份有限公司	Printing	Suhai Design and Production
出版日期	中華民國97年7月	Publication Date	July. 2008
版 次	初版	Edition	First Edition
定 價	新台幣750元	Price	NT$750
展 售 處	國立歷史博物館文化服務處	Museum Shop	Cultural Service Department of National Museum of History
	地址：臺北市南海路49號		Address: 49, Nan Hai Rd., Taipei, Taiwan R.O.C. 10066
	電話：02-23610270		Tel: 02-23610270
統一編號	1009701699	GPN	1009701699
國際書號	978-986-01-4665-3	ISBN	978-986-01-4665-3
著作人：盧鐘雄			
著作財產權人：國立歷史博物館、盧鐘雄			

◎本書保留所有權利。

欲利用本書全部或部分內容者，須徵求著作人
及著作財產權人同意或書面授權，請洽本館推
廣教育組（電話：23610270）